劉謙的
魔法簽證
Lu Chen's Magic VISA

Dedicated to all of my friends in this book.

Without your help, this book couldn't be published.

前言

　　在我小時候剛剛開始對魔術產生興趣時，唯一的學習管道，就是像現在正在看這本書的你一樣，在市面上的書店尋找各式各樣的魔術教學書籍來獲取這方面的知識(當時沒有什麼教學錄影帶或是DVD之類的東西)。但是對當時年紀還十分幼小的我來說，靠著書中艱澀難懂的文字配上似是而非的圖解來學魔術，實在是非常痛苦的一件事。再加上當時的魔術書籍都會參雜一些「茅山道術」之類的詭異知識，例如將雞蛋挖空灌入露水，正午時分雞蛋就會漂浮到空中。或是吞下一種叫做「水蜒」的昆蟲之後就可以穿牆等等(好險我小時候找不到水蜒……)。

　　所以從小，我就知道一本好的魔術書最重要的就是「人性化」，要更貼近大家的生活。

　　幾年前開始，我開始認真思考要寫一本書，書中不但要教大家變魔術，我還希望能夠讓大家了解，學習魔術對自己的生活有多大的幫助，無論工作學業戀愛教育人際關係，都可以藉由魔術來讓一切更順利、更圓滿。於是《啊！敗給魔術！》第一、二集便與讀者朋友們見面了。

　　不過，如果你是我的忠實的讀者，應該會發現手上這本書跟前面兩本似乎完全不一樣，似乎增加了點「知識」與「內涵」。

事實上，一直到今天，仍然有許多人對魔術師懷有強烈的好奇心，甚至認爲魔術師是「無所不能」的，例如以下這些怪問題，多年來我不知道已經聽過多少次：

　　「我老婆很囉唆，你能不能讓她消失？」

　　(老兄，這裡是台灣，只要付得起錢，你想讓任何人消失都行……)

　　「能不能幫我把信用卡帳單變不見？」

　　(恐怕不行，不過我倒是可以把它變成三張……)

　　「能不能預測哪一支股票會上漲？」

　　(建議你去問趙駙馬……)

　　「大衛是怎麼把自由女神變不見的？席瑞爾是怎麼把漢堡拿出來的？」

　　(嗯……他們都是外星人，這個答案你還滿意嗎？)

　　透過這本書，希望能將一位魔術師的生活跟大家分享，讓大家知道魔術師跟一般人沒什麼兩樣。爲了臺上表演的短短幾分鐘，可能需要讀很多原文書、買很多昂貴的道具，或是在家裡練習好幾個月甚至幾年。如果說，前面兩本書爲大家打開魔術世界的大門，那麼你手上這第三本書就是希望帶領大家走入魔術的世界。

　　這本書不但是一本魔術教學書籍，也是一本很特別的遊記，除了介紹我在世界各地表演過程中的所見所聞、心情感想之外，最重要的是我邀請了許多世界各地的好朋友參與，有些你或許認識，有些你可能沒聽過，總之他們全都是目前魔術界中最頂尖的人才。所以本書最特別的地方，就是裡面所教大家的魔術，不是由我一個人來決定，而是許多世界知名的魔術大師所共同提供的。這次他們義無反顧的幫忙，真的讓我非常感動。

　　我希望，無論是想學魔術的人，或是對魔術師的生活及工作內容感到好奇的人，甚至是想要出國旅遊卻又不知道該去哪的人，都可以在這本書中有所收穫。

Enjoy it!

劉謙
2006.08.20

劉謙大事記

1976年 出生於高雄市。

1983年 在百貨公司看到店員示範魔術道具,從此對魔術產生興趣。

1987年 在忠孝東路SOGO百貨公司認識魔術道具示範專員湯文龍 先生,學習了更進階的魔術。

1988年 獲得美國知名魔術師「大衛考柏菲(David Copperfield)」 頒發「全國兒童魔術比賽冠軍」。................ 008

1992年 第一次商業演出「法國銀行晚宴」。

1993年 連續三年在「TRICKS」酒吧中固定演出。

1995年 認識日本魔術師「坂井弘幸Hiro Sakai」。為了與他溝通, 進入東吳大學日文系。

1998年 8月 獲得「福爾摩沙世界魔術大會」最佳創意獎、 美國魔術師協會日本分會特別獎。

劉謙大事記

一切都從 **這裡開始**

全國兒童魔術大賽
The National Teenager Magic Competition
1988年8月18日

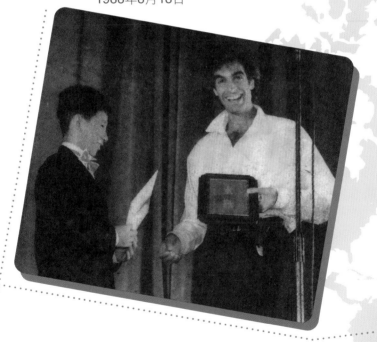

如果有人問我：「在你學習魔術的歷程中，影響你最深、最重要的一件事是什麼？」我一定會雙眼望向遠方，用低沉感性的嗓音緩緩說道：「如果十二歲那年沒有參加那場比賽，我對魔術的興趣及熱情不可能持續到今天。」

一切要從國小五年級的暑假開始說起。

「全國兒童魔術比賽」是由當時一間叫作「美商吉時洋行」的公司所舉辦的。活動的安排及設計相當專業、盛大，不但邀請了臺灣魔術界享譽盛名的「王凱富老師」擔任活動策畫及節目總監，還請到當年仍是生澀立法委員的趙少康先生及當時正在進行世界巡迴表演的史上最強魔術師「大衛·考柏菲(David Copperfield)」擔任評審，有名的「陶叔叔」(陶大偉，陶喆的老爸)則擔任晚會主持人。如此堅強的陣容，在當時算是頗轟動的。

要是你認為：「一群小孩子變的魔術，一定都是些簡單把戲，有什麼好比賽的？」那可就大錯特錯了。這個比賽競爭非常激烈，雖然

♣ 大衛與他的團隊擔任評審

♣ 與陶叔叔還有另一位參賽者黃柏憲小朋友

活動名稱裡有「兒童」兩個字，但只要18歲以下都可以參加，再加上冠軍可以得到五萬元獎金，因此光是預賽就吸引了全臺灣約兩百多名參賽者。經過一番篩選淘汰，最後只選出7個人進入決賽，可見競爭的激烈程度。

◎ TAIWAN

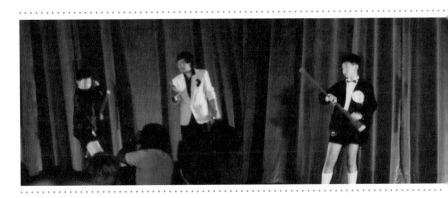

　　為了讓表演更精彩，在決賽前兩個月，每個禮拜都有集訓課程，在這裡認識了許多同年齡的魔術同好，也認識了許多未來的知名魔術師。大家每天愉快的玩在一起，非常開心。

　　決賽是在1988年8月18日圓山飯店的大禮堂舉行，現場人山人海，場面非常盛大。所有參賽者在決賽中都要表演兩套內容，一套是自選的，也就是在兩分鐘之內要表演什麼都可以。我記得我表演了一段相當華麗酷炫的舞臺魔術，一開場就不斷的從空中抓出許多彩色的花朵，然後手中的魔術棒不但變色，還變成兩條絲巾，並從絲巾中變出好幾把五顏六色的扇子。最後，手中丟出白色的蜘蛛絲(就是黃安常表演的那玩意兒)作為結束。

　　另一套表演節目比較長，而且還要配合故事劇情，這個部分就由節目策畫王凱富老師統一安排。他為七個參賽者量身訂做，設計了七套不同的表演主題：「憶母」、「環保」、「作弊」、「抓小偷」、「自信」、「綁票」、「日行一善」，將魔術表演融合在各種故事中，所以參賽者不但要表演魔術，還要會演戲才行。

　　我當時分配到的劇碼是「抓小偷」(一定是我看起來充滿正義感)，內容大致上是扮演扒手的陶大偉不斷在菜市場行竊，而

♣ 特別來賓，日本職業魔術師「黑崎正博」以公雞造型出場

♣ 與陶叔叔演出的抓小偷

見義勇為的我發現之後，就一直拉著扮演我媽媽的女演員說有人偷錢。不料這位媽媽太專心跟朋友聊天，不但嫌我吵，還用手「巴」我的頭(很大力)。無奈之下，我只好利用魔術去阻止扒手，將他偷來的錢全部變成白紙，還將他口袋裡的鈔票一張一張飛越舞臺變到我手上。厲害吧？ 說真的，這套表演還真不簡單，裡面使用了相當多的專業手法，即使要我現在來做，也要花上很長一段時間來練習。

所有的參賽者表演結束，緊張的一刻終於來臨，由大衛‧考柏菲親自宣布得獎名單。首先頒發第三名——不是我，此時心中已經涼了一半。接下來是第二名——也不是我，我根本已經放棄希望，準備打包收工回家。沒想到，最後頒發第一名時，他口中竟然吐出發音奇怪的中文：「劉謙！」。一瞬間，我的腦中一片空白，只知道許多人推著我上臺領獎，而臺下閃光燈一直亂閃，弄得我眼睛很花。大衛跟我握手之後，用英文嘰哩咕嚕講了一大串話(當時聽不懂英文)；下了臺之後，出現了一大堆記者圍著採訪，而我除了傻笑，什麼也說不出來。辛苦終於有了回報，這是我有生以來第一次對自己如此肯定。從那一刻起，我就知道這一輩子再也離不開魔術的世界了。

什麼？你問我獎金五萬元到哪裡去了？想也知道，當然是被我娘拿去「存起來了」，她說等長大之後就會還給我。不過很顯然的，她到現在還不覺得我已經長大了……。

臺灣魔術界的重要推手
魔術界的**火神普羅米休斯**

王 凱 富 Kaifu Wang

說到王凱富老師，實在不知道從何介紹起。簡單的說，他是許多國際魔術大會的榮譽顧問，許多國際魔術比賽的評審，許多魔術師的老師，許多道具店的供應商，許多魔術的發明人，許多藝人的經紀人，許多員工的老闆，只要跟魔術這個行業有關的事情，他幾乎都做過，而且成就非凡，實在是不可思議。

十二歲的王凱富因為父母工作的緣故，全家移居日本橫濱。當時他白天在當地的語言學校上課，晚上在中國餐館打工。有一天下班回家的路上，他無意間發現了一家魔術道具店，在好奇心的驅使下走進店裡，看見一個「渾身上下都透露出神祕氣質的老頭」神乎其技的將手中的鐵環串在一起，然後分開。這是他這輩子第一次親眼看到如此神奇的景象。於是他掏出了身上所有的錢，買了一套這個稱為「中國四連環」的魔術道具回家。

不料回到家之後，照著說明書操作，卻怎麼樣也無法做到和魔術店老頭一樣的神奇效果。憤怒的他第二天衝到魔術店理論，「訐譙」老頭一定是賣給他不一樣的東西。沒想到對方拿起王凱富手中的鐵環，當場示範了與前一天完全一樣的效果。老頭很酷的告訴目瞪口呆的王凱富：「道具並不重要，使用的人才重要。沒有花心血及時間練習，是不可能變出好魔術的。」

從這一刻開始，十四歲的王凱富才真正被魔術的世界給深深迷住了。

♣ 十四歲時的王凱富

♣ 我旁邊這位就是當年帶領王凱富進入魔術世界的神祕老頭「PAPA安田」

劉謙：
你是「黑帽家族」裡，第一位名揚國際的魔術師，希望你更上一層樓，老師與你共勉之。

♣ 職業魔術師時代的王凱富

對魔術瘋狂著迷的他，每天只要一有時間就獨自鑽研魔術手法。後來他進入了日本最大最有名的魔術道具公司「天洋(Tenyo)」，成為該公司的道具示範專員，每天在百貨公司的專櫃前為客人表演魔術。當時日本頗負盛名的職業魔術師「小山富士雄」看中了他對魔術的熱情，表示願意收他為徒。於是16歲的王凱富就這樣正式拜師學藝了。

兩年後，他開始有機會在一些劇場及夜總會表演，成為了一位職業魔術師。後來隨著家人搬回臺灣定居，原本打算從此靠表演賺錢，不料卻發生了一件意想不到的悲慘意外。

當時22歲的他，因為「年少輕狂」，跟一位朋友「拚酒」，一次乾了三瓶高粱(簡直是玩命)，結果被送進醫院裡。醒來之後，發現右手從此失去了知覺，再也無法自由活動。對一位靠手吃飯的魔術師來說，沒有比這更悲慘的事情了，這個打擊讓他的人生當場變成灰色的，他不得不放棄表演工作，只能意志消沉的過日子，覺得這個世界再也沒有任何希望。

直到有一天，他突然恍然大悟：如果自己沒有機會上臺，何不去幫助其他有機會上臺的人呢？於是他創立了「黑帽魔術專門店」，開始製造、輸入及販賣高品質的魔術道具，還創立魔術俱樂部與協會，不但將國外的最新魔術資訊帶進當時封閉的臺灣，也為臺灣的年輕魔術師們創造出更多的學習管道及表演機會，近二十年來，培育了許多優秀的職業與業餘魔術師。一直到今天，他都還在為推廣魔術而繼續努力。

王凱富 魔術教室
Magic Lecture

你的眼睛不但漂亮，而且會說話，它跟我說——45

完美數字感應
The Mysterious Number

我必須老實跟你說，花錢買這本書，光是學到這一招就值得了。
這個魔術的價值超乎想像，不但效果非常強烈，
而且完全沒有場所的限制。只要在皮夾中放幾張卡片，
無論是舞臺上、餐廳裡、教室中、搭車時……只要你高興，
幾乎可以在任何環境之下表演，
讓你達到「無處不魔術」的境界。讚啦！

效果 EFFECT

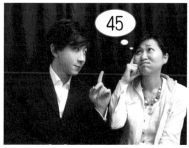

請觀眾在「1到63之間」隨便
想一個數字。

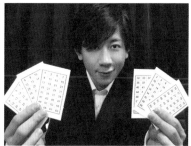

這裡有六張卡片，上面印了許
多數字，每一張上面印的數字
都不一樣。

「請挑選出上面印有你心中數字的
卡片，其他的丟到一邊去。」

「請你把手蓋在這些卡片上，
集中精神想著那個數字，你的
腦電波將會傳送訊息給我。」

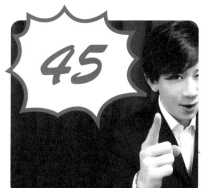

我感覺到了，是45！

解說 EXPLANATION

〔道具〕：將下一頁所附的六張數字卡片影印之後一張張剪下，貼在厚紙卡上。
〔準備〕：不用
〔表演〕：這個魔術所使用的六張卡片是經過特殊設計的，上面所印的數字有著非常
　　　　奇妙的排列規則。表演一開始，請觀眾心中想一個「1到63之間」的數字。
　　　　這裡假設這個數字是「22」。

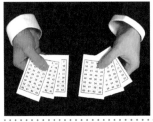

拿出這六張卡片，交給觀眾，並且請他挑選出上面印有心中數字的卡片。

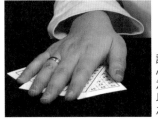

對方挑出這三張。

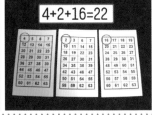

4+2+16=22

在心中偷偷的將這三張卡片左上方的第一個數字加起來，就是對方心中的數字。(16+4+2=22)

請觀眾將手掌蓋在挑選出來的卡片上，心中默念剛想的數字 (這個步驟解釋了為什麼要觀眾將這三張卡片挑出來，所以絕對不能省略)。然後你將感應過一番之後再猜出來。

王凱富老師的叮嚀

TIPS

① 不要緊盯著卡片上的數字看。

② 心算的時候千萬、千萬不要喃喃自語，這樣做不但看起來很蠢，而且觀眾會發現魔術的機關。

③ 算出答案之後，不要馬上說出來。先請觀眾將手掌蓋在這三張卡片上，經過一番感應之後再說出來。(演技就是魔術的一切！)

1	3	5	7
9	11	13	15
17	19	21	23
25	27	29	31
33	35	37	39
41	43	45	47
49	51	53	55
57	59	61	63

2	3	6	7
10	11	14	15
18	19	22	23
26	27	30	31
34	35	38	39
42	43	46	47
50	51	54	55
58	59	62	63

4	5	6	7
12	13	14	15
20	21	22	23
28	29	30	31
36	37	38	39
44	45	46	47
52	53	54	55
60	61	62	63

8	9	10	11
12	13	14	15
24	25	26	27
28	29	30	31
40	41	42	43
44	45	46	47
56	57	58	59
60	61	62	63

16	17	18	19
20	21	22	23
24	25	26	27
28	29	30	31
48	49	50	51
52	53	54	55
56	57	58	59
60	61	62	63

32	33	34	35
36	37	38	39
40	41	42	43
44	45	46	47
48	49	50	51
52	53	54	55
56	57	58	59
60	61	62	63

第一次錄製

外國電視節目

韓國SBS電視臺節目錄影

The TV Special in Korea

2001年1月 22日

♣ 左起：黑色島田、坂井弘幸、艾力克斯、我

♣ 左起：崔賢禹、李永軍、我、李永軍的書。
這兩個人現在是韓國家喻戶曉的魔術
偶像明星。

在我第一次去韓國以前，韓劇還不像現在這麼流行，我對這個國家唯一的印象除了人參跟泡菜之外，還是人參跟泡菜；我甚至不知道在這個出產人參跟泡菜的國家裡也有魔術師，而且還很厲害。

2001年1月我受邀至韓國最大的電視臺SBS參加新年特別節目的錄影，這是我第一次參與外國的電視節目製作，整個過程讓我相當的「亢奮」。

韓國人對於演藝人員的尊重，我想應該是亞洲第一。這一趟除了酬勞豐富之外(恕不透露)，頭等艙機票，貼身保母，私人翻譯，專車接送，打雜助理等等一切巨星級的接待規格一樣也沒有少。這一切對當時出道沒多久的我來說，除了爽，還是爽！

那次錄製的節目翻譯成中文叫做「亞洲魔術師大對決」。沒錯，光聽名字就知道這是一個很「夠力」的節目。

KOREA

　　一起錄影的外國魔術師除了我之外，還有來自日本的魔術天才「坂井弘幸(Hiro Sakai)」與搞笑魔術師「黑色島田(Black Shimada)」；而韓國本土的有出身於韓國第一魔術世家「亞歷山大魔術家族」的大型幻術師「艾力克斯(Alex Lee)」及他的徒弟，表演舞臺魔術的「李昌秀(Lee Chang Soo)」與近距離魔術新秀「崔賢禹(Choi Hyun Woo)」，以及剛剛從高中畢業的年輕手法魔術師「李永軍(Lee Eun Gyeol)」。這幾位當時實在有夠生嫩的年輕人，如今都成了韓國家喻戶曉的「偶像巨星魔術師」。

　　SBS不愧是韓國第一大電視臺，打從一進入攝影棚，我就被華麗的舞臺布置給深深的震懾住，燈光背景都是超一流的水準，讓我著實難以理解爲什麼國外的魔術節目總是能夠如此不計成本的大手筆製作，而臺灣的節目製作成本永遠都少得可憐……嗚，真是不公平啊！

　　經過將近六個小時的彩排時間(韓國人真是敬業)，接下來就開始正式錄影了。

　　韓國的綜藝節目很奇特──首先，他們會安排許多完全無關，但身高都超過180公分的女模特兒，雍容華貴的坐在後面的角落；他們不需要講話，也不用做任何事情，他們存在的唯一目的純粹是爲了畫面好看而已，簡直可以算是「會呼吸的花瓶」。而現場觀眾，我只能說，他們只是會發出聲音的活道具。在表演的過程中，他們每隔幾秒就必須遵照工作人員的指示，

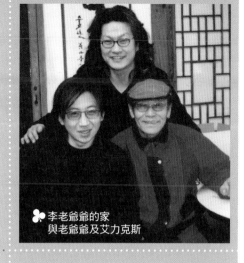

♣ 李老爺爺的家
與老爺爺及艾力克斯

整齊的發出：「喔~~」、「哇~~」、「咦~~」等等不自然的讚嘆聲，害我在表演的過程中整個的不舒服。(就連只是說一聲「謝謝」，現場觀眾也會發出「喔~~」的讚嘆聲，真是夠了！)

每一個人表演結束後，都會躲到現場觀看其他魔術師的表演。日本的坂井弘幸利用韓國文字的結構，表演了相當厲害的圖形感應術。黑色島田配合拉丁音樂及搞笑的表情，將十二根點燃的香菸一根一根吞進肚子裡。最後的壓軸是韓國本土的幻術師艾力克斯，配合浪漫的劇情，將美女漂浮到空中，最後消失。整體來說，節目的內容真的相當豐富、緊湊，看得出來經過一番精心策畫。

在韓國的這幾天，當然一定要試試當地的食物——除了人參跟泡菜，還被逼迫吃下一隻在盤子裡蠕動的活章魚……除此之外，我印象最深的是在韓國的餐桌上必會出現的一種叫做「真露」的清酒。它的顏色清澈透明就像水，喝起來也和水一樣幾乎沒有味道。那群韓國朋友們喝酒很斯文，即使他們嘴上說「乾杯！」，卻只會一小口一小口的喝，完全無法跟臺灣人豪邁的喝酒方式相比。我一看韓國人這麼弱，馬上很霸氣的將桌上的酒一杯杯乾掉，並且告訴大家在臺灣「正港的男子漢」如果說「乾杯」，就表示要將整個杯子喝到見底才行，這叫「Taiwan Style」，於是大家就很開心的照著「Taiwan Style」乾杯。沒想到的是，這種酒的後勁很強，幾分鐘後我就昏迷在餐桌上了(超丟臉)。更可怕的是，第二天他們又抱了一大堆「真露」到我面前說：「用Taiwan Style喝酒真開心，今晚再來吧！」我只好很謙虛、很有氣質的說：「喔！不！不！在韓國，當然應該要用韓國的方式喝酒啊……」我真是能屈能伸啊！

最後一天，我去拜訪了韓國魔術的一代宗師——「亞歷山大魔術家族」的李老爺爺，不但聽他用韓文、日文及肢體語言說了許多年輕時代的精彩故事，他還請我吃了很多橘子並送我許多自製的小道具。真是位可愛的老爺爺。

影響我最深的魔術師
魔術界的**天才百科全書**

坂井弘幸 **Hiro Sakai**

　　魔術師要求觀眾心裡想一個簡單的圖形，不要說出來；接著魔術師拿出一個普通的盤子，交給觀眾檢查之後，滴了幾滴墨水在盤子中央，並且請觀眾集中精神在墨水上。

　　慢慢的，一如科幻電影的特效，盤子中的墨水開始緩緩移動起來，最後凝聚成一個星星的形狀。而這正是觀眾心中所想的圖形。

　　二十世紀最偉大的魔術師「大衛‧考柏菲(David Copperfield)」在他的電視特別節目中表演了這個魔術，神奇的效果，讓全世界觀眾包括魔術師都嘆為觀止。而這個魔術的發明者，就是這位日本魔術師「坂井弘幸(Hiro Sakai)」。

　　坂井弘幸是我第一位認識的外國魔術師。他天才般的創造力及豐富到難以想像的魔術知識，讓我佩服得五體投地。從我高中時期第一次跟他見面到現在，只要我有魔術上的問題，一定可以在他那裡找到答案。他根本就是一本活的百科全書，無論我的舞臺

表演，電視節目錄影，甚至《啊！敗給魔術！》、《啊！敗給魔術！Part 2》都有他提供的點子在裡面。

　　他對我的影響力還不只如此喔，當初我考大學選填志願時，會選擇日文系為第一志願也是為了和他更順暢的對話及深入溝通。

　　坂井是世界上少數精通所有種類魔術的天才型人物。自從1989年出道以來，無論大道具魔術、近距離魔術、心靈術，甚至爆破逃脫術(將他五花大綁鎖進箱子，在定時炸彈爆炸之前必須逃脫，否則會被炸死。)，沒有一種不在他的表演領域內。

　　另外，坂井先生也是一位世界知名的「魔術發明家」，他的大腦似乎是為了發明新的魔術而存在。他創造的許多魔術原理及程序，全世界有無數的魔術師都在採用，而他所設計的數十種商品在全日本各大百貨公司均有販售。此外，他也為無數的演唱會及舞臺劇設計魔術效果。他的許多項發明囊括了日本魔術界所有的魔術傑

劉謙君：
你對待魔術真誠的態度讓我感到非常
了不起。你在這一方面的才能也讓我
感到很嫉妒。讓我們以好友的姿態一
起走入不可思議的世界吧！
Hiro Sakai 06/3/10

出發明獎：「厚川昌男賞」、「胡狄尼賞」、「石田天海賞」、「松旭齋天洋賞」、「JAPAN CUP」等等。2000年美國著名的魔術師協會「F.F.F.F(Fechter's Finger Flicking Frolic)頒發給他「魔術博士(Doctor of Magic Diploma)」的頭銜。可以說是一臺生產創意的機器。

如今，他的足跡遍布世界各地，除了歐美許多魔術大會及劇場之外，他也曾經在日本、韓國及臺灣製作過長期的電視節目(十多年前電視上常出現的「異能者坂井」，不曉得各位有沒有印象？)。

值得一提的是，有一段很長的時期，日本魔術界都稱我為「MINI HIRO(小坂井)」，據說是因為我跟他長得很像(雖然我們兩個都不覺得)。還記得我大三那一年第一次受邀出國表演，主辦人還擅自將「MINI HIRO」作為我的名字打在宣傳海報上，真是莫名其妙。

♣ Hiro Sakai早期的宣傳照

| 坂井弘幸的網站：http://www.hirosakai.com |

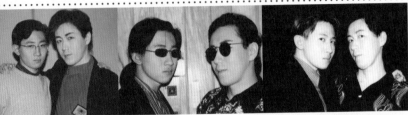

♣ 高中時期、大學時期、大學畢業後與Hiro Sakai的合照。真的很像嗎？

莫非、莫非你的手指是空氣做的？

穿越手指的手機吊飾
Cell phone strap through finger

這是即席魔術中的極品，視覺效果非常強烈。
我曾經親眼見過HIRO表演好幾次，觀眾每次都會被嚇得哇哇大叫。
趕快去買個手機吊飾實地操作一番吧。

效果EFFECT

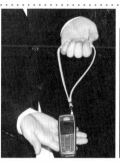
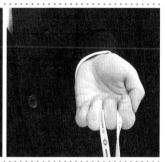

將手機吊飾掛在手上。

用手握起來。

其他的手指伸出來，只用中指勾住吊飾。

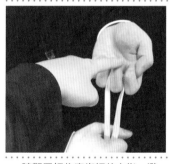

請觀眾押住魔術師的中指，避免鬆開。

仔細看！一、二、三！竟然穿過手指被拉出來了。

吊飾跟手指當然都沒斷囉。

解說 EXPLANATION

〔道具〕：附有吊飾的手機一個
〔準備〕：不用
〔表演〕：(以下的說明照片是由魔術師本身的角度拍攝的，請留意。)

左手手背向上，如圖一般掛著手機。

右手伸到左手前面，跟觀眾說：「這跟手指借我一下。」

在右手的掩護之下，左手要開始進行以下的動作。
將中指向下彎曲。

手腕旋轉，手掌轉向自己，中指順勢從裡面轉出來。

四指伸直併攏。

四指彎曲，夾緊。

做完以上的動作之後，右手就可以收回來了，所有過程大約在一兩秒就完成。此時左手的狀態看起來就好像是握著吊飾一樣，沒有人知道其實你的中指已經在繩子外面了。

將小指這一邊的部分移到中指與無名指之間夾住；大拇指這邊的部分移到食指與中指之間夾住。（要夾緊，否則會掉下來。）

請觀眾用手指壓著你的中指（還記得一開始跟觀眾借的手指頭吧？）

抓著吊帶用力往前一拉，就會應聲脫落了。

Hiro的叮嚀

① 雖然右手的掩護不可能完全遮住左手的動作，但是可以轉移觀眾注意力。

② 最後將吊飾拉出來之前，左手的手指要夾緊，否則還沒拉就脫落了。

③ 位置要盡量放低，才不會讓觀眾看到下面的破綻。

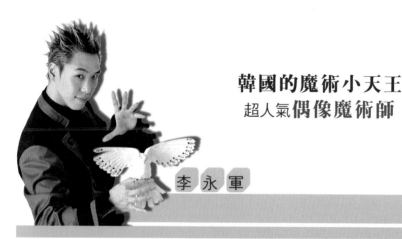

韓國的魔術小天王
超人氣偶像魔術師

李永軍

　　說到韓國的偶像明星，馬上想到的當然就是裴勇俊、RAIN等等這些令男人忌妒令女人瘋狂的單眼皮型男。很多人卻不知道韓國還有一位人氣不輸偶像歌手的魔術小天王：187公分的身高，超級賽亞人的髮型；不但有自己的電視節目，而且電視廣告、代言活動、時尚派對都可見到他的身影；以他的名字作為號召的魔術學校吸引了上千名學生報名，他的粉絲俱樂部會員人數竟然高達13萬。他在韓國的大型售票個人魔術秀整整上演一個月，幾乎場場爆滿。這個人的名字叫做「李永軍」。

　　今年25歲的李永軍在國中的時候，因為學長表演的一段小把戲而開始對魔術產生興趣，16歲時便立志成為一名職業魔術師。

　　在他20歲那一年，韓國的SBS電視臺製作了一個新年特別節目，邀請許多外國魔術師參與演出。據他的說法，當時有兩位外國魔術師的表演深深感動了他，不但徹底改變他對魔術的看法，也對後來的表演風格及形式有著深遠的影響。一位是來自日本的「片山一美(Katz Katayama)」，一位就是來自臺灣的「Lu Chen(劉謙)」。(也就是我本人啦，是他自己說的，不是我唬爛！)

　　受到這兩位外國魔術師的影響，李永軍就像被打通了任督二脈，找到了自己的表演道路。就在這一年他完成了自己的「舞臺魔術程序」：整整八分鐘，充滿了爆破、火光、碎紙花、煙，以及神出鬼沒的鴿子，配上強悍的肢體動作及犀利的眼神，每一秒鐘都震撼著觀眾的感官。

　　從這一年(2001)開始，他開始瘋狂參加許多國際魔術大賽，沒有一次不得獎，其中包括了：2001年日本UGM國際魔術大賽冠軍，2002南非國際魔術比賽總冠軍及最佳手法獎，2002年美國魔術師協會(SAM)比賽百年紀念獎、觀眾票選獎、最高得分獎，2003年拉斯維加斯世界魔術研討會金獅獎，2003年荷蘭F.I.S.M手法部門第二名，2003年法國巴黎國際魔術節金曼陀蘿獎。上個禮拜，他更獲得了魔術界的

In Dreams

Eun Gyeol Lee

♣ 個人大型秀「Magic Concert」

奧運金牌「F.I.S.M的一般魔術部門冠軍」，簡直得獎得到手軟。

李永軍每一次在國外的魔術比賽中獲獎，對韓國人來說，就像是選手在奧運獲得金牌一樣，不但會登上各大報頭條，新聞也會爭相報導，完全是民族英雄。

近幾年來，他每年都會舉辦爲期一個月的個人大型表演，稱爲「Magic Cencert」。這個花費了近臺幣兩千萬所打造的魔術秀，不但融合了最新最炫的聲光特效，還使用了最先進的虛擬實境等等

劉謙，你是第二個影響我的魔術師。

♣ 得獎無數的招牌秀

高科技技術，除了在舞臺上瞬間變出直昇機等等令人瞠目結舌的大型幻術之外，也與現場觀眾進行許多有趣的互動，充分展現無與倫比的親和力。

| 李永軍的網站：http://www.mleg.co.kr |

李永軍 魔術教室
Magic Lecture

最適合在各種大小宴會中表演的專業級魔術，你也能輕易學會

無中生有的鴿子
Dove from tissues

大部分的人一想到魔術師，馬上會聯想到鴿子與兔子，

似乎不變出這些動物就不算是真正的魔術師。

既然如此，在這裡就要教大家如何變出鴿子。

首先要告訴大家一個祕密：

通常舞臺上的白色小鳥其實並不是鴿子，而是白色的「斑鳩」。

斑鳩不但體型比鴿子小，而且比較容易訓練，個性溫馴不會咬人，

可以說是最適合被變出來動物之一。

魔術師變出鴿子的方法有千百種，有些相當的專業，需要長時間練習才能夠上臺表演；

接下來教的方法是最簡單實用的，應用這個原理，你可以輕易變出

糖果、小兔子、小老鼠、花等等想得到的東西。是個非常簡單方便的魔術。

效果EFFECT

這是一盒面紙。　　　　　右手抽五張出來。

左手也抽五張出來。　　　將這五張面紙在手中稍微
　　　　　　　　　　　　搓揉一下。

活生生的鴿子出現了！

〔道具〕：小桌子，鴿子 (白色斑鳩)，面紙一盒 (一定要紙盒裝的)，美工刀，膠帶。
〔準備〕：首先要製作道具，請按照以下的步驟進行。

用美工刀沿著圖中的虛線將面紙盒背後割開。

將割開的部分掀開，取出下面四分之三左右的面紙。

將割開的部分摺進盒子裡。

用膠帶固定摺上去的部分，讓上面的面紙不會掉下來。如此一來，紙盒的後面就多出了一個很大的空間。

接下來是準備鴿子的部分。這個部分最好在表演前十分鐘之內進行，否則時間久了鴿子會很不舒服。

放一張面紙在桌上 (不要把原來的兩層分開來)。

約十公分

再放一張疊在上面，但是往左約十公分左右。

用透明膠帶固定

再疊上第三張，也是往左十公分左右。最後用透明膠帶將這三張面紙固定在一起。

將鴿子放在最右端。

輕輕捲起來。

最後就像一個春捲。

把這團東西放進剛才做好的面紙盒背後的空間裡。

準備完成,將面紙盒放在桌上(注意背面不要被觀眾看到)。

〔表演〕:首先,請注意在表演的過程中,桌子必須要在你的左邊(也就是你要站在桌子的右邊),這樣才能順利進行接下來的步驟。

雙手拿起面紙盒。

右手從上面連續抽出五張。

紙盒交給右手拿著。此時右手暗中已經抓住了鴿子。

左手再從上面連續抽五張。

左手從前面抓著紙盒。

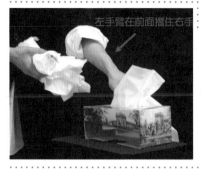

左手擋在右手的前面，將面紙盒放回桌上 (所以你一定要站在桌子的左邊)。

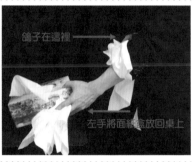

這是觀眾的觀賞角度，握著鴿子的右手被左手臂掩護著。

左手放下紙盒後，「立刻」將手中的面紙與右手靠在一起，沒有人會發現手中已經多了一隻鴿子。

兩手做出搓揉的動作，將包住鴿子的面紙撥開。

鴿子就出現了。

李永軍的叮嚀

① 當然，這個魔術只能夠對著正面的觀眾表演，旁邊不能有人。

② 如果沒有鴿子，你可以用這個方法在小朋友的生日宴會變出糖果，在情人節變出一小束玫瑰花。

總之，運用你的想像力，創意是無窮無盡的。

魔術大會
Magician's Convention

在魔術師的世界裡，有許多外界人士所無法理解的行為，「魔術大會」就是其中之一，這是魔術師專屬的娛樂活動。

顧名思義「魔術大會」的意思就是魔術師的聚會。每年由世界各地的魔術師協會或是俱樂部之類的組織所舉辦，參加成員通常都是來自各地的魔術師或是魔術愛好者。魔術大會的規模有大有小，有區域性的，也許只有一兩百人參加；也有國際性的，人數可能高達兩三千人。但是無論規模大小，精神是不變的：「魔術師用魔術取悅魔術師。」有趣吧！

魔術大會依規模的不同，時間有長有短，最長的像在歐洲每三年一次所舉辦的「FISM」大會，將近一個星期，也有一些小型大會可能一天就結束了。而活動的內容依照主辦單位的喜好也會有些微的差異，不過大致上都差不多，讓我來介紹一下：

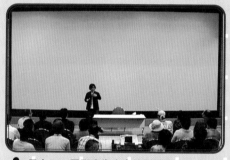

♣ 日本SAM國際魔術大會的劉謙魔術講座

研習會或講座(Lecture)

這是讓魔術師增強「魔力」的地方，通常邀請一位著名的魔術師主講，在兩個小時的講座中，分享自己新發明的作品或是表演的心得。有些講師會將自己的講座包裝得很有趣，整個過程就像一場秀，讓參加的人不但可以欣賞表演，也可以學到許多東西；但是有些講師則會讓你聯想到高中時期的數學課，讓你只想叫臺上的人閉嘴不要打擾你睡覺……

擔任研習會的講師是一件壓力很大的事情，我曾經在國外的魔術大會開過三次研習會，每次都非常緊張，不但要說英文，而且當我看到臺下全都是來自世界各地的魔術師，不由得就擔心講座的內容不夠滿足大家的需求。不過還好到目前為止，反應都還不錯。(順帶一提，講座中有許多自創的魔術，目前還沒有在臺灣發表過，請大家拭目以待。)

道具展售(Dealers Booth)

「工欲善其事，必先利其器」，對魔術師來說，道具當然是不可或缺的。所以在任何一個魔術大會中，一定會有道具展銷區。這是一個類似世貿展一樣的地方，有來自各國的魔術道具製造商所設置的攤位，每個攤位都有專人解說或示範，小至一枚硬幣，大至巨型道具，甚至整個舞臺都可能在這裡買得到。商家們還會推出許多又酷又炫的最新產品，將魔術師口袋中的銀子變進自己口袋裡。很多魔術師或許平常都會嫌女朋友逛街逛太久，但是他們自己在這裡流連忘返一整天都不會覺得累。

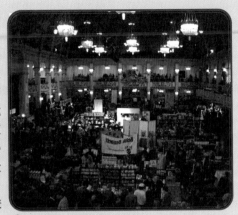

♣英國黑池大會(Black Pool convention)的道具展售會場

魔術比賽(Magic Contest)

在魔術大會中，「魔術比賽」可以說是最令人興奮的一件事情，也是重頭戲之一。有許多人不了解魔術師要如何「比賽」，是不是變出來的東西越多或越大就越厲害？當然不是這麼簡單。

魔術比賽的詳細規則每個地方可能都會有一點點差異，但基本上都大同小異。每一位參賽者要在規定的時間之內(通常是五到十分鐘)，表演一段節目，然後評審們就會以這段表演的創意、技巧、造型、臺風、表現方式、觀眾反應等等項目來評分，最後當然總分最高的參賽者就是比賽的冠軍。

所以對參加比賽的魔術師來說，如何在短短的十分鐘之內，將自己最好的一面表現出來，是一個非常大的挑戰。在魔術的世界裡，有許多獨一無二、撼動人心的十分鐘，都是魔術師窮盡一生的心血所創造出來的。

通常魔術比賽的評審都是一些對魔術有相當經驗的老前輩或是著名的大師，另外還會有一些德高望重的人士，或是一些從事其他表演藝術的老師等等。除此之外還有少數的比賽是沒有評審的，冠軍得由現場所有觀眾票選來決定。

參加比賽的人數平均來講大約都是三十人左右，有許多國際知名的魔術大賽，為了維持比賽的權威性，會嚴格限制參賽者的條件，例如一定要有兩位以上的知名人士推薦，或要事先審查表演錄影帶等等。更嚴格的像是拉斯維加斯的「世界魔術研討會(The World Magic Seminar)」所舉行的比賽，不但要求參

賽者必須在其他國際比賽中曾獲冠軍的資格，還要主辦人親自邀請才行。不過所有的費用(食宿、機票)全部由大會負責，是水準非常高的比賽。

世界上有許多的年輕魔術師都視這些國際比賽為事業上的跳板，因為許多各地的秀場經紀人或是電視臺的企畫人員都會在這些比賽中尋找下一顆明日之星。

在魔術界中，水準最高的比賽，就是歐洲的「FISM」大賽。這個比賽就像奧運一樣，不但每三年一次在歐洲不同的國家舉辦，也像奧運一樣分成許多比賽項目：一般魔術、手法魔術、心靈魔術、近距離魔術、撲克牌魔術、魔術發明獎等等，每一個項目都會選出前三名。另外，評審還會從所有參賽者之中選出魔術界的最高榮譽——「總冠軍(Grand Prix)」。獲得這個獎是許多魔術師一生的夢想，不但能夠成為全世界魔術師崇敬的對象，名字也將永遠記載在魔術界的歷史上。

國際魔術秀(Gala Show)

每一天晚上，活動最後，就是看秀的時間了。從世界各地受邀而來的著名魔術師們擔任特別來賓，要在劇場進行約兩個小時的表演，這是整個大會最重要的一部分。一個魔術大會，可能會沒有講座，沒有比賽，沒有道具展售，但是絕對不可能沒有來賓演出。事實上，特別來賓的陣容可以說決定了會不會有人想要參加這個大會。一個好的魔術大會，晚會節目水準之高絕對讓人嘆為觀止。在這兩個小時的節目中，通常有晚會主持人，以及五到十位來自世界各地的魔術大師參與表演；也有些時候，整整兩個小時完全由一位魔術師個人專場表演。許多國家的魔術大會，時常將晚上的節目當作商業活動對外售票，開放給其他的民眾觀賞。

有時候覺得，世界上再也不會有像魔術師一樣奇怪的族群了。據我所知，無論是歌唱、舞蹈、戲劇、特技，任何表演行業都不會像魔術師一樣，每年在世界各地舉辦許多像這樣的大型聚會。幾百個甚至幾千個魔術師，千里迢迢的聚集在某一個地方，交流心得，互相比賽較勁，或是聆聽其他魔術師所舉辦的講座，晚上在劇院裡欣賞來賓的魔術表演，仔細想想，魔術師在臺上表演時，臺下的觀眾全部都是魔術師，這真是一件有夠奇怪的事情。我無法想像一群歌手聚在一起互相唱歌給對方聽是一個什麼樣詭異的畫面，但是魔術師們卻很享受這樣的聚會喔。

夢幻 十里洋場

上海國際魔術節

Shanghai International Magic Festival 2001

2001年11月7日~11日

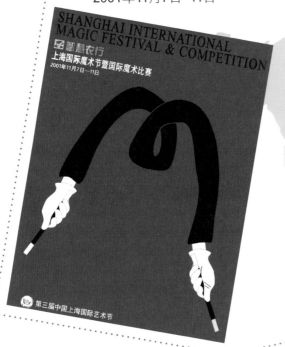

♣ 所有的參賽者名單

　　如果讓我在世界各地所看過的美景之中做一個排名，上海外灘的夜景絕對可以排進前三名。

　　寬闊的黃浦江兩岸，西邊被稱為「萬國建築博覽會」，保留了租界時期歐洲各國的建築物，在華麗的燈光照射下，將近一百年前十里洋場的繁華景象彷彿就在眼前；而東邊，就是如今上海發展最快速的浦東地區。東方明珠塔誇張的聳立在眼前，周圍極具現代感的建築物像電費不用錢似的發出五顏六色的閃耀燈光。來到這裡才知道什麼是中西合璧，古今輝映。

　　話說這次所參加的上海國際魔術比賽，兩年舉辦一次，這是第三屆。因為這在大陸被稱為「重要文化藝術活動」，因此場面非常驚人，例如：表演的舞臺竟然是在「國際體操中心」，在萬人體育館裡舉辦魔術秀，再加上電視現場直播，這種規模全世界的魔術大會主辦人連作夢都不敢想。

　　全世界再也不會有比這個更「大氣」的主辦單位了。一般來說，參加魔術比賽是要付錢的，除了參加費之外，當然還有機票住宿之類的必要花

◉ SHANGHAI

♣ 上海浦東的
東方明珠塔

♣ 初賽表演

♣ 上海國際體操中心的巨大舞台

♣ 所有演出人員合照

費。但是上海這個比賽可不一樣，參賽者一旦通過甄選，主辦單位不但包吃包住包機票，專車迎接你來比賽，獎金也高得嚇死人。再加上電視轉播的版權費用，如此高規格的待遇讓所有參賽者身心舒暢，爽快無比。

正因為條件如此優渥，所以吸引了世界各地許多厲害的職業魔術師參加。還記得當我一看到參賽者名單，當場倒抽一口涼氣──不但人數超過三十個人，而且許多大有來頭的人物竟然也都在名單上，心中開始懷疑自己是不是會白來一趟。

因為參加人數非常多，所以光是預賽就進行了三天，地點是在東方電視臺裡面大劇場。表演的過程沒有什麼特別的事情發生，總之就是平平安安的結束了。但是令我印象深刻的是，表演結束回到後臺整理道具時，出現了非常不可思議的景象。有七、八個不知道是職業還是業餘的當地魔術師們，從觀眾席衝到後臺來，完全未經我的同意，七手八腳的將我

道具抓起來研究把玩，還一邊問著：「剛才那招是怎麼變的？是不是用這個道具？」「這是哪裡買的？」「喔，原來是這樣！」最扯的是還有人說：「這道具不錯，可不可以給我一個？」我很生氣的請他們別亂動，沒想到回答竟然是：「哎呀，不要緊的，大家同行，自己人、自己人。」真是無言到不行……。

初賽結束的第二天，主辦單位公布了進入決賽的名單，總共有六位魔術師可以進入最後一天的決賽，而評審將在這六位魔術師之中選出金獎一名、銀獎兩名、銅獎三名，所以能夠進入決賽等於已經獲獎。看到我的名字出現在名單上，著實高興了一整天。

最後這一天的決賽被當成是特別來賓表演的一部分，地點在上海國際體操中心。這大概是我所表演過最大的場面了。因為也對外售票，所以在這巨大的體育館裡，塞滿了人山人海的觀眾，再加上東方電視臺現場直播晚

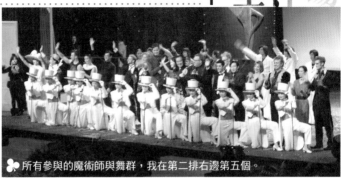
所有參與的魔術師與舞群，我在第二排右邊第五個。

會實況，搞得所有表演者非常緊張。

　　晚會的流程及設計非常酷，很像電影頒獎晚會，由一男一女兩位主持人先宣布決賽的入圍名單，然後巨大的電視牆裡出現一個旋轉獎盃的動畫，接著就開始播放這些入圍者的表演短片介紹，介紹完之後，魔術師就上場表演。然後主持人宣布得獎者：「得獎的是——」，同時電視牆裡出現一個大信封，從信封之中飛出得獎者的照片。這簡直就是奧斯卡晚會的水準！

　　原本我以為在臺上表演時會很緊張，沒想到一上了臺，因為觀眾實在太多，場地實在太大，眼前反而黑漆漆的一片，完全感覺不到臺下有人存在，覺得自己像是在一個沒有人的大房間表演，並不會特別緊張。直到表演結束，現場的燈光全部打開時，我才真的傻眼，不過還好已經表演完了。

　　這次，我很幸運的與加拿大的「理查・佛傑」都獲得了「銀獎」，這一趟算是沒有白來。金獎由美國拉斯維加斯的「莫瑞(Murry)」獲得，而銅獎有三位，分別是德國的「朱立亞・弗拉克(Julias Frack)」，日本的「林太一」，及美國的「亞當・詹姆斯(Adam James)」。

　　最後，伴隨著舞群壯觀的閉幕舞蹈，來自世界各地的魔術師在臺上向大家揮手告別，結束了本次的魔術節。

加拿大的巨人魔術師
目眩神迷的**城市幻影**

理 查 佛 傑 **Richard Forget**

不要懷疑，「Richard Forget」就是他的本名。你一定很好奇，怎麼會有人姓「忘記(Forget)」這個字，莫非這個家族每個人都很健忘？當然不是啦。據他的說法，他的名字發音是「佛傑」，而不是忘記的「佛給特」。而且他每認識一位新朋友就要解釋一次，真是辛苦。

來自加拿大的理查，身高197公分，是我所見過最高的魔術師。他不但高大帥氣，更可以算是當今世上最

前衛、最具有創意的魔術師之一。不但是世界各地劇場經紀人爭相邀約的對象，也多次在美國、歐洲及中國大陸的全國性電視節目中演出。

他最著名的表演叫做「城市幻影(An Urban Phantasy)」，這套獨創的節目讓他光是在2001年就獲得了許多世界大獎，包括了：「國際魔術師協會(IBM)冠軍與觀眾票選獎」、「美國魔術師協會(SAM)冠軍與觀眾票選獎」、「國際魔術師對決賽冠軍與觀眾票選獎」、「香港國際魔術比賽冠軍」、「上海國際魔術節銀獎」。

理查認為，生活裡到處都充滿了魔術的靈感。住在加拿大多倫多的他，藉著觀察自己居住的城市，構思了這套表演。

「城市幻影」其實是一個簡短的小故事。他穿著紫藍色的帥氣西裝，戴著高帽，在路邊的電話亭等電話，在等待的過程中，一連串奇妙又魔幻的事情開始發生：火焰圍繞著他飛舞、

♣不是很喜歡跟這麼高的人站在一起。

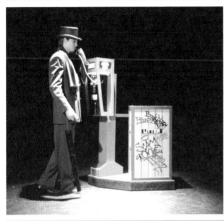
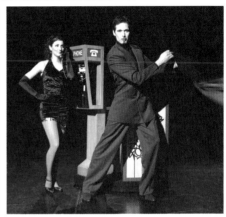

♣「城市幻影(An Urban Phantasy)」的表演。

從空中不斷抓出許多魔術棒、報紙上
印的圖片變成真實的物件，最後，
美麗的女助手從公用電話之中被變出
來。

　　這個節目可以說是現代與古典魔
術的最佳結合，配上理查帥氣犀利的
肢體動作，巧妙的故事安排，毫無疑
問是充滿了娛樂及藝術價值的作品。

Hey guys, I'm Richard Forget and you are reading the best book on magic by Lu Chen!

嗨，各位，我是理查佛傑。
你正在讀的這本書，是劉謙所寫的世
上最讚魔術書。

| 理查的網站：http://www.richardforget.com |

不告訴你怎麼變，你會目瞪口呆；
告訴你怎麼變，你還是會目瞪口呆的魔術

硬幣消失事件
Vanishing Coin

這是一個很特別的魔術，不需要練習手法，也不用機關道具，
而是利用了一個「壞壞的」原理來達成的。
閱讀解說的時候，你可能會覺得這個方法很白痴。
好吧，我承認，這真的很白痴，
但是目前為止已經有無數的觀眾上了這個白痴魔術的當。
不要懷疑，馬上試試看，你會喜歡的。

效果 EFFECT

這是一枚硬幣。

將硬幣放進手帕下面。

請這位觀眾伸手進去確認一下
硬幣還在。

這位觀眾也確認一下——硬
幣確實還在對吧？

接下來，只要施一點魔法……

瞬間，硬幣就消失了。

解說 EXPLANATION

〔道具〕：一枚硬幣，一條手帕，一位好朋友。

〔準備〕：你的好朋友要假裝不知情，偷偷的混在觀眾之中。

〔表演〕：這個魔術原理非常簡單，就是其中一位觀眾其實是自己人。當然，在整個表演過程中，這位「暗樁」必須一臉無辜，假裝毫不知情的偷偷協助你。他的「演技」可以說是整個魔術成敗的關鍵。

這隻手就是我的暗樁。

當你將硬幣放入手帕之中後，讓現場2~4位觀眾輪流將手伸進手帕裡，確認硬幣還在；而你的暗樁將會是「最後」一位伸手進去的觀眾。

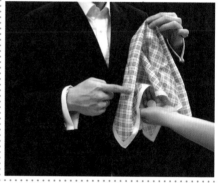

暗樁的手伸進手帕裡之後，偷偷的將硬幣握在手中，再將手拿出來，並且一臉無辜的表示硬幣還在裡面。整個過程務求自然。

最後，施展一下魔術手勢之後，展開手帕——硬幣當然消失得無影無蹤，連渣都不剩！

理查・佛傑的叮嚀 TIPS

① 這位串通的觀眾演技必須很好，所以要選對人，否則在關鍵時刻偷笑出來，什麼都不用表演了。

② 將硬幣偷偷拿出來時，手不要握太緊，盡量輕鬆自然最重要。

來自德國的頂尖高手
魔法裁縫師
朱立亞‧弗拉克

Julius Frack

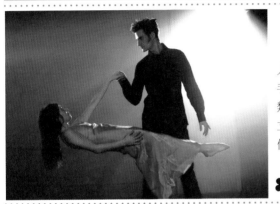

說到魔術師使用的道具，一般人直接聯想到就是撲克牌、硬幣、手帕、繩子，還有一些鴿子兔子之類的動物。然而我的好朋友—「朱立亞‧弗拉克(Julius Frack)」這個傢伙，可以說是全世界唯一靠「剪刀」混飯吃的魔術師。

♣ 「IMAGI©NATIONS」中的大型表演

朱立亞生長在德國「斯圖加特(Stuttgart)」這個專門出產世界頂尖魔術師的城市。他在15歲的那一年，為了在學校裡的校慶表演，才開始接觸到魔術。據他所說，當時他表演的項目，是難度極高的一球變四戲法(Billiard Ball Manipulation)，也就是將夾在手指間的撞球消失出現增加移動變色等等。當他站在臺上，用不斷顫抖的雙手表演完這個節目，並且獲得觀眾滿堂采之後，他就好像被「魔術病毒」侵入了大腦(這是全世界魔術師共同的經驗)，一頭掉進了這個迷人而又不可思議的世界中。

斯圖加特這個地方，有一所高中的一位數學老師，平時最大的娛樂消遣就是研究魔術。幾十年的研究下來，竟然讓他成為世界數一數二的魔術專家。他的才能得到全世界魔術師一致推崇，他的學生裡至少出了十位世界魔術冠軍(顯然以前我選錯了高中)。他的名字叫做「艾柏華‧理謝(Eberhard Riese)」。在艾柏華老師的指導及幫忙之下，朱立亞終於找到了自己的表演風格，創造出一套獨一無二的表演「瘋狂裁縫師(The Crazy tailor)」。

整個表演主題是一位裁縫師所做的夢。一開始，朱立亞穿著睡衣被鬧鐘吵醒，一怒之下將鬧鐘消失之後，全身的睡衣瞬間變成紅黑相間的燕尾服。接下來他開始為臺上的櫥窗模特兒假人設計衣服。設計圖在他的魔法之中慢慢完成，利用快速的手法變出

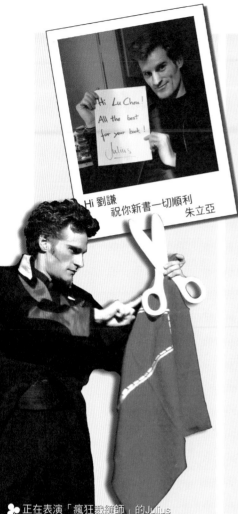

Hi 劉謙
祝你新書一切順利 朱立亞

正在表演「瘋狂裁縫師」的Julius

許多布料，讓頂針(就是套在手指上防止被針刺到的一種縫紉工具)在手指(甚至腳趾)上跳舞。另外，整段表演最不可思議的是，他讓一把剪刀不但像活的一樣在空中自由來去，還自動裁剪布料。最後他讓穿著他設計的衣服的櫥窗假人變成一位活生生的美女。

這套表演融合了許多古典與現代的元素，再加上生動的劇情及演技，讓他獲得了許多國際獎項，包括德國魔術比賽冠軍、摩洛哥皇室所頒發的「魔術之星」、以及美國查貝茲魔術學院的「尼爾佛斯特獎—年度最佳手法」等等不勝枚舉。

近年來，他不但已經在世界二十幾個國家做過巡迴表演，也製作了個人的專場表演「IMAGI©NATIONS」。在這兩個小時的節目之中，他不但表演了成名作「瘋狂裁縫師」，也表演大型魔術，將美女消失、出現、漂浮在空中；與現場觀眾互動，將觀眾手上的戒指在觀眾自己的手上消失等等；並且與高科技結合，將光線玩弄在掌間。

| 朱立亞的網站：http://www.juliusfrack.de |

斯圖加特 Stuttgart

德國最有名的東西除了希特勒跟香腸之外，當然就是汽車工業。而斯圖加特就是出產賓士與保時捷的地方，是德國經濟最發達、收入最高的城市。

除了汽車工業之外，它也是德國藝術的重鎮，擁有芭蕾舞團、巴哈合唱團、管弦樂團等等，是一個旅遊的好地方。

但是這個地方對全世界的魔術師的意義卻完全不一樣。斯圖加特是一個出產厲害魔術師的城市。近年來在世界各地舞臺上活躍的德國魔術師，幾乎都來自這裡。除了上面所介紹的Julius Frack之外，還有Topas，Frankin，Jorgos Katsaro，Roxanne，Simon Pierro，Nils Bennet，Doctor Marrax，Junge Junge等等。對一般人來說，這些也許只不過是一堆德國佬的名字，毫無意義。但只要是魔術師，聽到之後都會情不自禁發出「哇塞！」的聲音來喔。

朱立亞 魔術教室
Magic Lecture

學會這一招，你就開始進入專業魔術師的世界了

魔法斑點
Magic Point

這是朱立亞時常表演的專業舞臺魔術，
雖然道具的製作有一點點複雜，
但是視覺效果非常好。在觀眾看來，
幾乎就像是電影特效發生在眼前一樣，非常神奇。

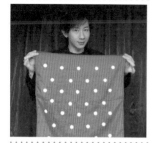

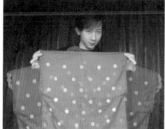

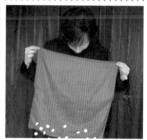

這條紅色手帕印了許多
白色小圓點。

將手帕左右搖一搖⋯⋯

哇嗚！

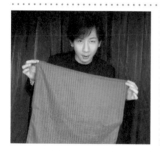

斑點全部掉下來了。

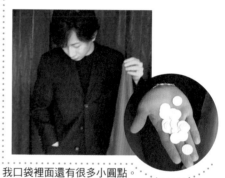

我口袋裡面還有很多小圓點。

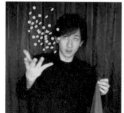

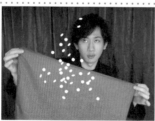

先將這些斑點丟到空中⋯⋯

仔細看─

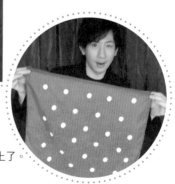

斑點又回到手帕上了。

解說 EXPLANATION

〔道具〕：大約六十公分見方的手帕三條，
小磁鐵六顆。
白色碎紙片一把，越薄、越輕越好。

〔準備〕：首先要製作道具。如果不會使用針線，可以請媽媽或是女朋友幫你做。
如果她們也不會，就花錢請家裡附近修改衣服的裁縫師幫忙。

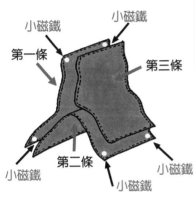

將三條手帕如圖所示縫起來。同時，
在手帕接縫處的六個角落裡，縫上
(或貼上)六顆小磁鐵。

做好之後應該
就像這樣。

在手帕的其中一面
貼上(或畫上、縫
上)許多小圓點。

掀開手帕的夾層，
將一把碎紙放進
去。

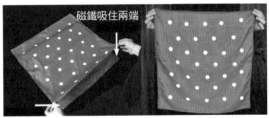

再將夾層蓋起來，此時磁鐵
會固定住手帕的兩端。

兩手分別捏住有磁鐵固定
的兩端，就可以準備開始
表演了(表演前請記得先將
一把碎紙片放進右邊的口
袋中)。

〔表演〕

首先，雙手左右搖晃。

在搖晃的過程中，暗中用兩手分別的將
磁鐵搓開來，讓手帕的兩層前後分開。

051

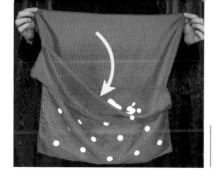

不要停止搖晃，將手帕前面那一層放下，斑點會消失在觀眾的眼前。同時，裡面暗藏的碎紙會掉出來，看起來就好像斑點掉下來一樣。

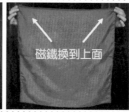

磁鐵換到上面

掉下去的那一層手帕，會再度被下面的兩顆磁鐵吸住。

將手帕上下顛倒。

兩手抓住有磁鐵固定的兩端。

右手放開手帕，從口袋中拿出碎紙，往「正上方」拋出。

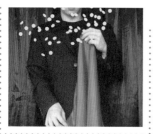

趁著紙片還在空中飄時，右手立刻抓起手帕的另一端(有磁鐵吸住的部分)。

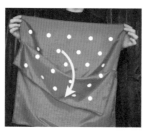

重複前面的動作，配合左右搖晃，雙手將磁鐵分開，讓前面那一層手帕掉下來。

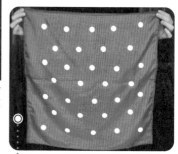

看起來，斑點又回到手帕上了。

朱立亞的叮嚀

TIPS

① 道具製作的品質是表演成功的關鍵，所以選擇的素材很重要：使用的手帕不能是透明的，碎紙要越輕越好，這樣才能在空中漂浮得比較久。

② 將磁鐵放開，前面的手帕落下時，記得一定要配合左右搖晃的動作，才不會被看出來。

③ 這個魔術不太適合近距離表演，建議至少讓觀眾離你三公尺以上。

身體機能診斷法

接下來要提供給大家的,是我非常喜歡的一個無聊遊戲,雖然跟魔術完全沒有任何關係,但是很好玩。大家可以讓自己周遭的男性友人試看看。

首先請對方將右手的中指彎曲,第2個關節一定要抵在桌上,其餘四指按在桌上,如圖所示。

♣圖示

「古代中國的醫生相信,人的每一隻手指都跟身體的不同部位有著奇妙的聯繫,因此只要觀察手指的活動狀態,就可以知道你的身體機能是否正常。」

「首先,試著將右手的拇指盡量抬高,因為拇指跟胃是相連的,所以抬得越高,代表你的胃功能越好。」

「很好,接下來試著將小指抬高,這跟肺是相連的。」

「很好,接下來試著將食指抬高,這跟肝是相連的。」

「很好,接下來試著將無名指抬高,這跟『XX』是相連的……」

♣嗚喔!辦不到……

相信我,對方無論如何都沒有辦法將無名指抬起來。這是人體構造的關係。
至於XX是什麼東西,你那麼聰明,一定知道啦。

三年如同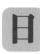地獄般的日子

魔星高照
The TV Special "Magic Star"
2001年11月~2004年9月

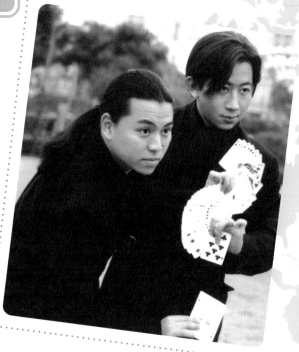

曾經有一段時期，大家想到劉謙，就會直接聯想到在上海街頭整人惡搞的神經病。沒錯！這個節目幾乎把我搞成了神經病。錄製這個節目的三年之間，我每個月都在承受一般魔術師難以想像的「磨練」：在上海街頭忍受日曬雨淋之苦(上海市最低溫將近0度，最高溫約45度)；冒著在路邊被人追打的風險；最可怕的是，因為我也負責參與構思節目內容，每一集要構思不同的魔術，數量之大，真的是生不如死。(每一集大約需要八個不同類型的魔術，一個星期播一集，總共三年。)

不過，我真的非常感謝老天爺給了我這樣的一個機會，讓我在短短三年間快速成長，不但在兩岸三地累積了一些知名度，更重要的是，這個節目讓我的臨場反應、與人群的溝通互動、新魔術的構思，以及電視節目製作方式的了解有著大幅度的提升。這是無價的寶貴經驗。

♣左二，低著頭的是製作人「晃哥」

♣星空衛視亞洲區總裁Jamie Davis，他是個好人

CHINA

♣ 在文具店老闆面前將墨汁喝光

♣ 從小烏龜中擠出果汁，然後一口喝掉，很變態的點子

街頭偷拍

　　利用魔術在街頭惡作劇，由隱藏的攝影機拍下來，一開始我不是很喜歡這個單元。不過經過一段時間的適應之後，我開始慢慢發掘其中的樂趣。

　　街頭魔術整人最特別的一個部分，除了緊張刺激之外，讓我覺得最有趣的是它的不可預測性，每個人的個性都不同，表現出來的反應也會不一樣。即使經驗再豐富，也無法準確的判斷對方被整之後會有什麼反應。

　　我有個印象最深的經驗：我在一個水果店買蘋果，當場切開之後，裡面發現了一張紙條，上面寫著：「恭喜您！獲得第一特獎SONY30吋彩色電視機一臺，請直接跟店家索取」。水果店老闆當場傻眼，再加上我在旁邊加油添醋：「真爽！買水果竟然會送電視！還不快給我！」老闆只能喊冤：「我不知道啊！我真的不知道啊！」然後打電話給出產這個蘋果的果園，要求他們馬上將電視機送來……。

　　還有一次，我和楊杰在雜貨店買牙膏。我們兩個在拿到牙膏之後，原本應該使用魔術手法將牙膏調包，換成裡面裝白巧克力的假牙膏，然後要在老闆的面前當場將整條牙膏全部吞下去，再拍攝老闆受驚嚇時的反應。

　　結果那一次不知道怎麼了，負責道具的工作人員忘記將楊杰的牙膏換成白巧克力。也就是說，楊杰使用魔術手法將一條普通的牙膏調包成另一條普通牙膏！可想而知，當楊杰吞下去之後，他的臉色跟牙膏也沒差到哪裡去。而我啊！哈哈哈，快笑死了！(這個故事告訴我們，表演前一定要親自檢查道具，否則死都不知道怎麼死的。)

超能魔術單元

　　這是我最喜歡的一個單元，雖然同樣是在室外錄影，但是不用東奔西走。通常表演的環境是一個蠻大的廣場，我要表演魔術給大約五十位左右的群眾看。我可以隨意選擇喜歡的內容來表演。聽起來好像很輕鬆，實際上一點也不簡單。

　　每一集中，我要表演兩段有點「長度」的魔術，問題就出在「長度」這兩個字。要知道，每個魔術因為種類不同，所需的表演時間當然也不同。但是節目時間是固定的，所以我必須讓簡短的魔術變得更長，長的魔術盡量簡短(前者占大多數)，久而久之，鍛鍊了我「不經大腦亂哈拉」的功力。雖然魔術師要與觀

♣ 超能魔術單元

♣ 與觀眾們

街頭魔術

為了增加魔術效果的真實性及感受力，我們將表演的舞臺從攝影棚拉到了街頭。(或許、也許、可能、大概跟節目的製作預算也有一丁點關係)

表演魔術給不認識的路人看，是一門很高深的學問。設想一下，如果你走在街上，突然有一個陌生人跑到你面前說：「先生(小姐)，看個魔術吧！」你一定會覺得附近精神病院的門鎖壞掉了。所以要讓對方放下警戒心，不但願意在鏡頭前看完表演，還要讓他們自然的做出適當的反應，需要相當豐富的經驗才行。事實上，每一個路人，根據他的年齡性別背景職業教育程度加上當時天氣太好或太不好等等可變因素，反應都不盡相同。有人會很有興趣的看表演，有些人會不屑一顧的用上海腔落下一句：「魔術？哼！騙人滴！」然後走掉，也有人會想盡辦法看穿破綻來證明自己很聰明。

街頭表演所給我最大的磨練與收穫就是，我開始慢慢的能夠在見面後的第一時間，根據對方的談吐及「面相」(好像很玄，但這是真的)來判斷要用什麼方式溝通，獲得好感，並且使對方樂於跟我合作，進而享受觀看魔術表演的樂趣。因此無論在高級商業區的白領精英，路邊的交通警察，甚至在農村裡挑糞的農民，面露殺氣的路邊流氓，都是我的觀眾。

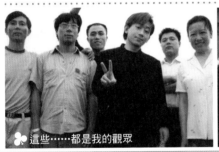

♣ 這些……都是我的觀眾

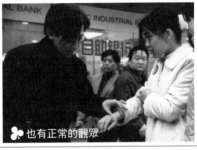

♣ 也有正常的觀眾

眾互動這個道理我早就知道，也具備了一點這樣的能力，但是我們偉大的節目製作人「晃哥」對我的要求(或者說對我潛在能力的期望)，顯然遠遠高了許多。每次錄完一段之後，「晃哥」就會開始碎碎念：「你要多和觀眾說些話」、「剛剛說的話還不夠好笑」、「再多講一點，再多講一點」，逼得我哈啦功力迅速精進！

另外一項困難的事情，就是鏡頭的角度拿捏。想想看，在表演的過程中，現場觀眾在我的前面，攝影機也必須在我前面，但是現場觀眾的反應必須和魔術效果同時入鏡，再加上有些魔術不能夠從側面看否則會穿幫……剛開始，真的搞得我頭昏腦脹，不知道到底要對鏡頭還是觀眾表演？這個時候偉大的晃哥又會在旁邊不斷碎碎念：「對鏡頭，對鏡頭」、「走過去，走過去」、「站過來，站過來」，他可以這樣念一整天，真的是相當了不起。

名人變魔術

在這個單元中，每一集會請到一位大家耳熟能詳的藝人與我互動，我不但要表演給他們看，還得教會他們一個魔術，然後表演給不知情的其他觀眾看當作成果驗收。

在這三年之間上過這個單元的兩岸三地知名藝人約有70位，絕大部分都相當合作，而且幾乎都對魔術有著高度的興趣。印象最深的是某位男性知名歌手，每次看完魔術後反應都相當激烈，不但會呼天喊地，還會罵許多的髒話：「X！這哪有可能啦！」、「我XX的快瘋了！」、「X他媽XX勒！超屌的啦！」不過最後當然都被剪掉了。至於是誰？呵呵，我不會告訴你的啦。

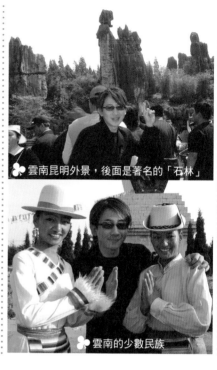

♣ 雲南昆明外景，後面是著名的「石林」

♣ 雲南的少數民族

♣ FANS所畫的劉謙與楊杰漫畫

尾聲

「魔星高照」第一天錄影時我所表演的第一個魔術，是在一個公園裡將一顆燒賣（不要懷疑）變出來給路邊練太極拳的老太太。當時我還是如此的懵懂無知，面對異鄉的路人，只有發抖的份。三年後，我在上海師範學院的校園裡，錄完了最後一個魔術——將觀眾選的簽名撲克牌變入密封的玻璃瓶中，（也聽完「晃哥」最後的碎碎念）終於為這個節目畫下完美的句點。這三年使我成長了不少，得到許多寶貴的經驗及磨練的機會，成為最美好的回憶。

不會變魔術，
卻集所有魔術知識於一身的人
魔星高照製作人

何晃杰 (晃哥)

A-Huan

日本魔術大師馬立克曾經說過：「一個資深的電視節目製作人，絕對比一個資深的魔術師更了解觀眾的喜好。」因為在嚴酷的收視率競爭中，如何在眾多節目裡脫穎而出，是一門相當大的學問。而針對這一方面的研究，就是電視節目製作人每天的工作。

本名何晃杰的「晃哥」(沒錯，就是「搖頭晃腦」的「晃」)，不但在近二十年中參與過各式各樣的節目製作，例如綜藝節目、新聞、談話性節目、大型晚會、連續劇；更難得的是，他堪稱國內最具魔術節目製作經驗的製作人。他比任何人，甚至比專業魔術師都了解，在電視上哪一種魔術、用什麼方式表現最能夠呈現出最佳的效果。直到現在，他都可以算是我最佳的「免費私人顧問」。只要上節目前，內容如果沒有讓他先審視過再碎碎

念一遍，我的心情就會七上八下、非常緊張。這十幾年他陸續製作過許多魔術節目，因而培養出極度不可思議的「魔術大腦」。雖然他完全不會變魔術，但是多年下來，對所有魔術的基本原理以及應用方式已經了然於胸，而且在我苦思節目內容時他常常親自「下海」提供許多魔術點子，並且解釋其中的訣竅與手法。外行人教魔術師變魔術，我真是汗顏啊！

「七秒鐘之內，如果不能吸引觀眾的視線，觀眾就會轉臺。」這是晃哥的名言。他認為電視機前的觀眾跟坐在現場的觀眾不同，現場觀眾不會因為表演難看就起身離席(就算看到睡著也是在現場睡⋯⋯)，但是一旦讓電視機前的觀眾失去興趣，只要輕輕按一下遙控器上的按鈕，你就拜拜了。

我從晃哥身上學到最多的就是「閱人術」，也就是與現場觀眾互動時，能夠從第一印象來判斷對方對魔術的感受度、會出現的反應、應該說什麼與不該說什麼等等，對我的職業生涯有莫大的幫助。

在這裡，晃哥要教大家一個據他說是製作魔術節目多年來唯一學會的魔術，他自己也時常利用這一招在PUB把妹，喔！不是，是「增進人際關係」。請大家一定要努力練習，否則他又會碎碎念了！

沒有魔術的日子，真是"念"！
(「念」：「遜」的意思。)

晃哥 魔術教室
Magic Lecture

在遠方的陌生人能夠讀取你大腦內儲存的資料，
真是令人不寒而慄啊

腦波傳送
Telephone Telepathy

在我的第一本書《啊！敗給魔術！》中，有一個魔術叫做「手機傳心術」，
請觀眾隨便說一個兩位數字，然後你撥電話給一位不在現場的朋友，
這位朋友可以告訴對方剛才他所說的數字是多少(有興趣可以去買這本書來看看)。
以下這個魔術的效果有點類似，不同的是，
觀眾可以用自己的手機親自撥電話給你的朋友；
也就是說，從頭到尾你都不需要觸碰到電話，也不用發出任何聲音，
所以根本不可能與遠端的朋友用任何暗號溝通。
聽起來不可能嗎？呵呵，在魔術師的字典裡，沒有「不可能」這三個字。

 EFFECT

魔術師：「現在我要示範一個傳心術的實驗，請你心中隨便想一張撲克牌，任何一張都可以。然後告訴我是什麼牌。」

觀眾：「那就『紅心三』吧。」

魔術師：「我有一個精通『傳心術』的朋友，他雖然現在不在這裡，但是他可以知道你所想的牌是什麼。請你自己撥這個電話問他看看。」

觀眾：「喂，我找陳志仁先生……」
神祕低沉的聲音：「我就是──」
觀眾：「請問你知道我心中想的牌是什麼嗎？」

神祕低沉的聲音：「讓我感應一下……『紅心三』對吧？桀桀桀桀……。」
觀眾：「怎麼可能？你是誰？你究竟是誰？」
神祕低沉的聲音：「桀桀桀桀……。」

解説 EXPLANATION

〔道具〕：手機(自己的或對方的)，電話簿。

〔準備〕：你的朋友當然不會傳心術，那他為什麼會知道觀眾心中所想的牌呢？答案很簡單，就是「暗語」！你利用暗語將觀眾的牌傳達給遠方的朋友知道。但是從頭到尾你並沒有跟他對話，要如何傳達暗語呢？答案也很簡單，眼前的觀眾會幫你「傳達」暗語給對方聽。關鍵就在於「名字」。

首先，你與那位傳心術朋友都必須有一張約定好的「姓名對照表」，
每一個名字都對應了一張牌。如下圖所示：

黑桃 ♠		紅心 ♥		梅花 ♣		方塊 ♦	
♠1	王志忠	♥1	陳志忠	♣1	張志忠	♦1	李志忠
♠2	王志孝	♥2	陳志孝	♣2	張志孝	♦2	李志孝
♠3	王志仁	♥3	陳志仁	♣3	張志仁	♦3	李志仁
♠4	王志愛	♥4	陳志愛	♣4	張志愛	♦4	李志愛
♠5	王志信	♥5	陳志信	♣5	張志信	♦5	李志信
♠6	王志義	♥6	陳志義	♣6	張志義	♦6	李志義
♠7	王志和	♥7	陳志和	♣7	張志和	♦7	李志和
♠8	王志平	♥8	陳志平	♣8	張志平	♦8	李志平
♠9	王志尚	♥9	陳志尚	♣9	張志尚	♦9	李志尚
♠10	王志夏	♥10	陳志夏	♣10	張志夏	♦10	李志夏
♠J	王志佐	♥J	陳志佐	♣J	張志佐	♦J	李志佐
♠Q	王志佑	♥Q	陳志佑	♣Q	張志佑	♦Q	李志佑
♠K	王志前	♥K	陳志前	♣K	張志前	♦K	李志前

你可以看到，五十二個不同的名字對應了五十二張撲克牌。所以你的朋友只要聽到觀眾所說的人名，就可以按照這張表找到對應的撲克牌，例如「張志平」指的就是「梅花八」。這樣子有沒有懂？

上面這張姓名對照表，是經過我精心設計的。首先你會看到，只要是「黑桃」的牌，那麼對應的名字全部都姓「王」，「紅心」則是「陳」、「梅花」是「張」、「方塊」是「李」。這種分類方式可以讓你在非常短的時間內就找到你要的名字。

將這張表格列印出來(或者剪下來)，貼在你的電話簿中當作「小抄」，就準備好了。

請觀眾隨便說一張撲克牌。假設是「方塊五」。

拿出電話簿，朝向自己，翻到有小抄的那一頁(注意不要被觀眾看到)。

查到對應的名字之後(方塊五對應的名字是「李志信」)，連同電話號碼寫在另一頁上。

從觀眾的角度看來是這個樣子。

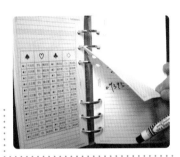

撕下這一頁交給對方，請對方撥打這個電話號碼找這個人。

　　電話撥通之後，你的朋友要問「請問找哪位？」如果觀眾回答：「李先生」，朋友要問：「哪一位李先生？」一旦觀眾說出了名字，你的朋友馬上就可以知道是哪一張牌。接下來他只要裝神弄鬼之後說出牌名就行了。

　　　　這個魔術其實可以不需要小抄和電話簿。仔細看這張表你就會發現，所有的名字按照撲克牌A~K的順序，依序是「忠孝仁愛信義和平上下左右前」，這個順序可以讓你輕而易舉的將整張表記在腦子中，而不需要用到小抄。也就是說，當觀眾一說出牌名，你就可以直接說出電話號碼跟朋友的姓名，很厲害吧？

晃哥的叮嚀
TIPS

① 表演前十分鐘最好先偷偷打電話給朋友，叫他準備好，以免到時候措手不及。

來自中國南方的魔星使者
廣州魔術小霸王

楊杰

Yan Jay

　　一個大塊頭，穿著短褲與拖鞋，緩慢的動作，憨厚的表情與慢半拍的說話速度，一個人悠閒的在廣州街頭散步，或是與一堆老人在公園泡茶下棋。看到他平常的樣子，你絕對不會把他跟電視上那個手法靈活的魔術師聯想在一起。但是不要懷疑，這個傢伙正是知名魔術師，有著「廣州魔術小霸王」之稱的楊杰。

　　說到楊杰這小子在廣州的人氣與知名度，只能用呼風喚雨來形容。只要跟著他在街上走一圈，就會馬上了解「走路有風」是什麼意思，不但進入任何餐廳都會受到貴賓級的禮遇，而且隨時都有專車接送，因為他是中國南方最有名的魔術師。

　　楊杰到目前為止的人生是非常傳奇的。一直到近幾年為止，在中國大陸幾乎沒有「業餘魔術師」這種人的存在，因為除了拜師學藝或是家族相傳

之外，根本沒有管道可以讓有興趣的愛好者接觸到魔術的祕密。而楊杰，就是出身在一個「雜技家族」。

　　在大陸的傳統裡「雜技」跟「魔術」是分不開的，所以在雜技團裡有魔術表演或是在魔術團裡有雜技表演是很正常的事。楊杰在很小的時候，就加入了廣州市雜技團旗下的「環球飛車團」，年僅6歲，就騎著小摩托車滿場飛來飛去，被譽為「六歲神童」，還跟著團到許多國家表演。

　　沒想到14歲的那一年，一次的表演意外讓他身受重傷，全身的骨頭將近有三分之一折斷。經過長時間的調養之後，他停止了飛車生涯，開始跟父親學習魔術，之後又跟「鍾國泉」老師傅學習中國傳統戲法「連環」。

　　他說，當初為了將這套表演練好，他每天將自己鎖在房間六個小時拚命苦練，雙手被沉重的金屬環砸到淤青

祝：劉謙

一本萬利

甚至皮開肉綻是家常便飯。這樣的日子維持了三年，終於完成了一套稱為「醉連環」的表演。接著他開始在大陸各省分參加比賽，獲得許多獎項，包括：1991年入選「中華百絕博覽會—奇人奇材」、1995年「桂林南北魔術邀請賽銅獎」、1995年「中南六省雜技大賽銀獎」、1997年「全國魔術邀請賽—大道具組金獎」等等。

1998年他自立門戶，創立了「廣東南方魔術團」，招募了團員將近80人，不但在各商業場合中表演，而且他的個人大型秀「夢幻」還在廣東省巡迴演出超過一百場。不料好景不常，這個魔術團成立不到三年，就因為經營不善而面臨解散的命運。他也從一團之長變成了身無分文的窮小子。

2001年底，他開始參與電視節目「魔星高照」的演出，並且跟臺灣魔術師劉謙(就是我本人啦！)搭配。在這個節目中，他開始接觸「近距離魔術(Close up magic)」這個領域，放下以往在舞臺上的身段，走進人群之中表演。這個節目在大陸地區的高收視率，讓他重新建立起自己的事業。

2003年他成立了自己專屬的經紀製作公司及魔術商店，成為中國大陸最成功的魔術師之一。

楊杰 魔術教室
Magic Lecture

果汁還要花錢買？對魔術師來說沒這種事。

憑空出現的柳橙汁
The Juice from Nowhere

這是一個非常適合在餐廳中面對面坐著表演的魔術。
雖然需要一點小小的練習，但是效果卻很驚人。
如果你喜歡視覺效果強烈的魔術，
繼續讀下去就對了。

效果 EFFECT

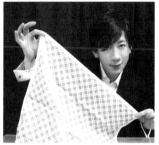

這是一條手帕。

將它暫時鋪在桌上。

這是一個空無一物的玻璃杯。

首先用這條手帕蓋在玻璃杯上。

仔細看。

杯中竟然出現了柳橙汁。

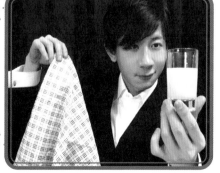

解說 EXPLANATION

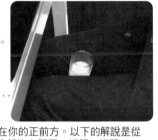

〔道具〕：兩個一模一樣的玻璃杯，柳橙汁，手帕一條。

〔準備〕：將柳橙汁注入其中一個玻璃杯約半滿，
再將這個杯子偷偷藏在大腿之間夾住。
注意不要灑出來了。

〔表演〕：這個魔術一定要坐著表演，而且觀眾一定要在你的正前方。以下的解說是從
正面及後面拍攝，正式表演時要確定這些角度都沒有觀眾，切記，切記。

展示手帕空無一物之後平鋪在桌面
上，注意手帕的後緣要稍微垂在桌
子後面。

展示玻璃杯。

接下來的兩個圖片是連續動作，要越順暢越好。

用右手的拇指及食指抓著果汁杯的
邊緣，向上提。

同時用食指及中指夾住手帕的後
緣，繼續向上提。

以上的動作在觀眾的角度看來，只不過是用右手抓著手帕的後緣提起來
而已。接下來的動作，是在手帕後面進行，觀眾看不到。當然，雖然圖
解是分解動作，但實際操作時是連續的，要練習到順暢為止。

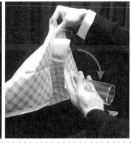
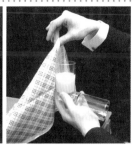

將右手的手帕(與果汁杯)擋在左手的空杯前。

左手的空杯朝著自己倒下來,用拇指根部與小指抓著。

將右手的果汁杯交給左手的指尖拿著(注意不要發出玻璃碰撞的聲音)。

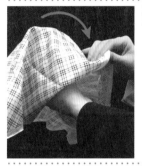

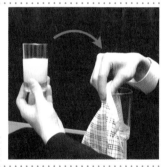

右手順勢將手帕朝著自己的方向蓋下來。此時右手的位置剛好就在空杯的杯口處。

右手偷偷的將空杯拿起,連同手帕一起向後拉。

將手帕向後拉,展示裝有果汁的杯子。空杯仍然隱藏在手帕的後面。

左手將果汁杯放在桌上或交給觀眾,右手偷偷的將空杯放在大腿上(或夾在雙腿之間)。

楊杰的叮嚀
TIPS

① 當然,不一定要用柳橙汁,只要你高興,可樂、啤酒、牛奶等等都可以用,但是最好不要用白開水,因為看不清楚。柳橙汁的顏色非常鮮豔,所以最適合拿來表演。

② 對著鏡子多練習幾次,務求整個過程順暢自然。剛開始可以用兩個空杯練習,習慣了之後再放入飲料。

亞洲世界魔術研討會
The World Magic Seminar ASIA
2002, 2003, 2004年

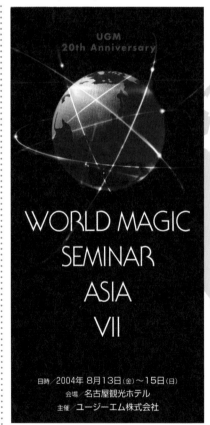

日本UGM魔術公司每兩年在名古屋觀光飯店所舉辦的「亞洲世界魔術研討會(World Magic Seminar ASIA，簡稱WMSA)」，我認為是全亞洲最值得參加的魔術大會，無論特別來賓的陣容、比賽的水準、活動的流程，全都是最頂級的，是我所參加過最好的魔術大會之一。

除此之外，對我來說，好吃的食物跟好看的表演同樣重要。若是提供的餐點不夠精緻，不但降低了大會的格調，也讓活動的樂趣大打折扣。而這個大會每晚由五星級大廚所提供的高級料理，堪稱世界之最，完全不是其他魔術大會所能比擬的。

大會主辦人「山本勇次」先生，本身是一位魔術師，也是道具販賣商。他所創立的UGM魔術公司，專門販賣高品質(高價位)的魔術道具，是全日本最成功的魔術商店。不但在日本有無數會員，近年來業務範圍更遍布全世界。在我看來，他算是世界上少數靠販賣魔術道具「發財」的人物之一。

♣ 晚餐。旁邊的是現在日本電視上曝光率相當高的魔術師Fuji Akira

♣ 晚上與韓國魔術師們在房間開PARTY

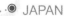

● JAPAN

目前無止，我從來沒有參加過一個魔術大會二次以上。但是這個WMSA大會，我卻參加過三次。2002年受邀擔任特別來賓，2003年自費參加比賽，2005年再度受邀擔任特別來賓。

WMSA大會最與眾不同、最好玩的部分，就是第二天晚上的「夜總會秀(Cabaret Show)」。這個有限制參加人數的活動，據說是山本勇次先生為了紀念逐漸凋零的夜總會文化所創造出來的節目形式，充滿了紙醉金迷的靡爛氣氛，我個人覺得非常酷。開始時間大約在深夜十一點左右，所有的魔術師與觀眾一起在小酒吧裡飲酒作樂，受邀的演出嘉賓輪流上臺，表演一段「與平時不同」的節目，例如擅長表演撲克牌的魔術師，在這裡可能就會把美女浮到空中，切成兩半等等；平時表演神祕心靈魔術的人，在這裡可能就會耍寶搞笑。2004年我擔任特別來賓的時候，利用啤酒瓶與特殊音效，做了一段白痴默劇表演，在酒精及氣氛的催化之下，每一個人都

🍀 酒會

HIGH到不行。

WMSA大會所舉辦的比賽，是全日本眾多的魔術大會中，公認水準最高的比賽，許多目前世界知名的魔術師，都曾經在這個比賽中得過獎。2003年，我為了考驗自己的能力，決定赴日挑戰這個比賽。說真的，比賽前，在二十多個來自世界各地高手環伺的情況之下，總覺得獲勝的希望非常渺茫。加上當時在日本魔術界已經小有知名度，又是前一年受邀的特別來賓，若是輸掉，將會非常丟臉。比賽前一天甚至嚴重失眠，差一點睡過頭趕不上第二天的比賽。

如果沒有記錯，我的出場順序是在

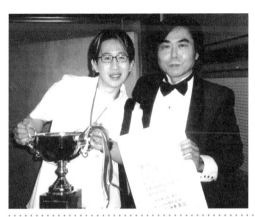

♣ 與主辦人山本勇次

倒數第二個。在後臺等待的時候，時間過得特別慢，原本應該盡量爭取時間在後臺練習，卻一點也沒有心情。好不容易輪到我上場了，一報到我的名字，全場響起一陣歡呼聲，如果是平常，我可能會感到很興奮，但此時只覺得一股巨大的壓力讓我幾乎喘不過氣，從頭到尾手腳都不斷的發抖(觀眾當然看不出來)。終於，緊張的一刻結束，在觀眾的掌聲中平安無事的結束了表演。

　　在此順便提一下我當時表演的內容。這是一段約八分半鐘的鴿子魔術。但是別以為鴿子魔術就是從帽子或是盒子中取出鴿子這種慢吞吞、軟啪啪的東西。拜託！時代已經不同了，現在的魔術師要變出鴿子，根本不需要盒子帽子這些東西，只需要火光一閃，鴿子就會出現在手上了。而且我表演的安排有別於傳統方式，節奏非常快速，所有的效果都發生在電光石火之間，利用許多爆破及火花的舞臺特效，畫面頗為震撼。這套表演是我受邀至世界各地表演的主要內容，算是我的成名作。

　　最後，很幸運的在這次比賽中獲得了第一名，不但受到拉斯維加斯及義大利的邀請，也再度受邀擔任下一屆大會的特別來賓。

♣ 比賽實況

♣ 比賽實況

♣ 頒獎

怪怪洋人
關島的**搞笑魔術達人**

HANK RICE

漢克萊斯 **Hank Rice**

Hank的表演融合喜劇與魔術

　　在關島，幾乎沒有一位日本居民或是觀光客不知道「怪怪洋人—漢克‧萊斯(変な外人—ハンク‧ライス)」是誰，幾乎所有日本的關島旅行團都會將他的個人魔術秀當作必備的觀光行程之一。說他是關島的「活地標」或是「吉祥物」，一點也不為過。

　　表演一開始，他隨著輕快的音樂蹦蹦跳跳出場，然後開始嘰哩呱啦講了整整一分鐘的英文，正當所有的日本觀眾都霧煞煞搞不清楚狀況的時候，臺上的漢克突然安靜下來，然後恍然大悟的用非常標準的日文說了一句：「咦，怎麼臺下全部都是外國人啊！」。

　　接著，他宣稱只要利用他的「腦波擷取儀」，就可以輕易看穿對方的思想。結果他拿出了一根通馬桶的吸盤，吸在一位禿頭的日本觀眾頭上，

不斷上下抽動，到最後還拔不起來，他氣急敗壞的用英文及日文怪叫，逗得觀眾捧腹大笑，連後臺的工作人員及其他等待上場的表演者也笑成一團。

　　沒錯，漢克的表演之所以受到日本觀眾的歡迎，除了他絕佳的幽默感及強烈的個人魅力之外，最重要的是，取了一位日本老婆的他，精通日文。所以我從認識他開始，我們之間的對話就從來不是英文，而是日文。根據旁觀的日本朋友的說法，這個畫面相

♣世界魔術之都「柯隆」的後臺

當好笑(如果你看到一個美國人和一個日本人平常是用臺語溝通，你一定也會笑到死)。

漢克是目前世界上數一數二的搞笑魔術師，在他的表演中，除了可以欣賞到不可思議的神奇魔術之外，與現場觀眾的互動也非常令人印象深刻，更厲害的是，他可以說7種語言，除了英文及日文之外，韓文、中文、法文、意地緒文(猶太人說的一種德文)也都不是問題，簡直就是一臺會走路的多國語言翻譯機。

他在16歲那一年，就在美國製作了個人電視特別節目「漢克‧萊斯的魔術(The Magic Of Hank Rice)」。1980年，他獲得了「美國魔術師協會(S.A.M)」比賽的冠軍。他向許多當代最偉大的大師級人物學習過魔術，包括了SHIMADA, The Amazing Randi, Slydini等等。他曾經在關島、夏威夷以及日本巡迴演出，也在世界知名的「瘋馬夜總會(Crazy Horse)」做過長期表演。他的個人魔術秀在關島的「尼可飯店(Hotel Nikko Guam)」上演了整整7年。

除此之外，他也受邀至許多國際魔術大會擔任特別來賓及主持人，例如1994年日本的F.I.S.M世界大會，以及世界魔術之都「柯隆」的年度大會等等。

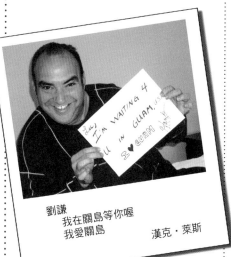

劉謙
　我在關島等你喔
　我愛關島
　　　　　　　漢克‧萊斯

漢克 魔術教室
Magic Lecture

我猜不透你啊，我真的猜不透你啊……

魔術師從不失手
Magicians never make mistake

幾個月前，當我跟漢克在閒聊的時候，我提到了這本書的構想，
並且請他提供一招人人可學的魔術。他想了一想之後，表演了下面這個魔術給我看，
看完之後我馬上決定收錄在本書中。這個魔術不但設計巧妙，而且很有娛樂姓，
更重要的是非常容易學習，任何人都可以一學就會。
後來我也表演給其他的魔術師朋友看，同樣的，他們也是讚嘆不已……
這真是難得一見的傑作。

效果 EFFECT.

這是一張面紙。

撕開來⋯⋯

全部撕成碎片。

在手上稍微搓揉一下之後⋯⋯

誠如你所見，面紙復原了！
哎呀呀！

⋯⋯掉出來了！

這張面紙⋯⋯

這張面紙──也是一樣完整無缺，你又被我騙一次了。

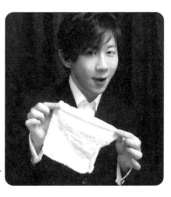

〔道具〕：三張面紙。
〔準備〕：

拿起兩張面紙。

揉成兩顆小球。

藏在右手中，一顆在上面，一顆在下面。

〔表演〕：以下的說明照片是由魔術師本身的角度拍攝的，請留意。

將面紙展示給觀眾看，注意手中的兩顆紙球不要露出來。

將手中的面紙撕開來。

繼續撕，直到成為一堆碎片為止。

將所有的碎紙拿在右手指尖，展示給觀眾看。再次注意手中的兩顆紙球不要露出來。

告訴觀眾現在你要開始進行「魔法的搓揉」動作。同時用單手，慢慢的將撕碎的面紙揉成一顆紙球，然後跟手中預先藏好的紙球(位於上面的那顆)互換位置。

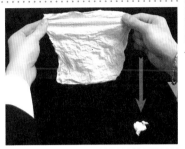

將眼前的紙球展開，展示面紙已經恢復原狀，同時，裝作不小心掉下手中預先藏好的另一顆紙球(位於下面的那顆)。撕碎的紙球還藏在手上。

左手撿起掉落的紙球，右手順勢將復原的面紙與手中的碎紙球一併塞進口袋中。(眼睛一定要看著左手)

將這顆紙球展開，顯示這也是一張完整的面紙。

漢克的叮嚀

TIPS

這個魔術運用了非常巧妙的心理學，不斷的誘導觀眾的注意力，這是「錯誤引導(Misdirection)」高度應用的典型例子。例如當手中的面紙掉落的時候，觀眾馬上就會先入為主的認為那是破掉的面紙，沒有人會懷疑手上是否還藏了別的東西。另外，當左手將掉落的紙球撿起來的同時，所有觀眾的視線都會集中在這顆紙球上，沒有人會注意到右手已經將所有的證據一併塞入口袋中了。

美國加州

魔術界的聖地─魔術城堡

Magic Castle Hollywood, CA , USA

2003年10月6日~12日

CALIFORNIA

魔術城堡

　　2003年10月6日到12日，對我來說是意義重大的一個星期。能夠成為有史以來第一位受邀踏上好萊塢魔術城堡舞臺的臺灣魔術師，不但對自己的努力是極大的肯定，相信也是臺灣魔術界向國際跨出的重要一步。

　　魔術城堡對全世界的魔術師來說，就如同「聖地麥加」或「梵蒂岡」在教徒心目中的地位一樣，是一生中至少要去朝聖一次的地方；若是能夠受邀在這裡表演，更是至高無上的榮譽。因此被稱為「魔術界的聖地」。

　　這座位於洛杉磯好萊塢大道的維多利亞式建築，於1908年建立，隸屬於魔術藝術學院(Academy of Magical Arts)的一間會員制俱樂部，至今已有將近五十年的歷史，集合了當代世界上最頂尖的魔術師，全年無休的在裡面表演。

　　來此消費的客群，通常不是魔術師，而是一般大眾；這裡採取會員制，因此客人每年都要繳交一筆很貴的年費。如果你不是會員，又想要進去參觀，也不是不行，只要有一位會員帶領，一樣可以進城堡裡趴趴走，體驗神祕的魔術氣息。

城堡內部

　　如果你是第一次進入魔術城堡，保證在入口處一定會傻掉，懷疑自己是不是走錯地方。因為進入玄關之後，在只有兩坪的小房間裡，除了櫃檯跟兩面書架之外，什麼都沒有。此時如果慌張的問人：「請問要怎麼進去？」那就遜掉了。此時你只要「《ㄧㄥ」出一副「內行」的表情走到正中央的書架前，說一聲：「Open Sesame(芝麻開門)！」書架就會自動移開，出現通往裡面的入口，炫吧！(請記住，是「正中央」的書架，如果你是站在左側的書架前，那就丟臉了，你的表情越內行，看起來越白痴。)

　　進入裡面之後，首先映入眼簾的，是一個具有百年歷史的吧臺，客人可以在酒吧前小酌談天。裡面還有相當高級的餐廳，提供精緻的餐點。除此之外，這個魔術師的聖地當然少不了詭異又神祕的東西，比如說有一面古老的銅鏡，當你看著裡面時，會發現你的背後有一個人影在緩緩飄動；還有一架鋼琴，說是前面坐著一位隱形人，只要告訴它想聽的曲子，並且把小費放進鋼琴上的玻璃杯中，琴鍵就會自動彈奏出你所希望聽的曲子。至今我還搞不清楚原因何在。

　　既然被稱做「魔術城堡」，魔術秀當然是它享譽國際的最大特色。城堡中主要的表演場地，依照表演形式的不同分成三個區塊：「Palace of Mystery(神祕宮殿)」、「Parlour(廳堂)」、以及「Close up Gallery(近景迴廊)」。顧名思義，在Close up Gallery這個地方，可以觀賞到所謂的「近距離魔術」，魔術師在一張小桌子前，一次表演給大約五十位左右的觀眾欣賞。在Parlour上演的是所謂的「廳堂魔術」，就是類似脫口秀一樣，魔術師在小舞臺上與現場觀眾互動。而Palace of Mystery當然就是「舞臺魔術」，以及使用大道具的大型幻術等等，這是在魔術城堡裡的重頭戲，也是我這次受邀演出的場地。

　　城堡中的節目每個星期都會全部換新一次，所以有許多喜歡魔術的會員每個星期至少都會來一次。

♣ 與工作人員
　背後的書架，念咒語之後就會自動移開

觀眾

到魔術城堡觀賞表演的觀眾，大部分是美國的白領階級(因為會費很貴)，他們下班後或是放假時就會來到這裡，一面飲酒作樂，一面觀賞表演。除此之外，還有一些有名的或不有名的魔術師，以及世界各地的表演經紀人，來這裡尋找好的節目。

美國的觀眾大概是全世界最好的觀眾了。如果你有在美國看電影的經驗，就會知道他們觀賞表演的瘋狂投入程度，比如說在看警匪片時，他們經常眼睛一面看、嘴巴一面叫著：「快跑！哎呀，他躲在垃圾桶後面啦！小心！哇嗚！快躲！」等等，情緒激動的程度，遠遠超越電影中的演員。所以在美國表演是一件非常爽快的事，當我在魔術城堡的舞臺上表演時，可以不斷聽到臺下傳來的叫聲：「Bravo!」、「Wow! Great!」、「Cool!」、「Oh! so beautiful~」，實在很令人振奮。有一次當我出乎觀眾意料的把一樣東西瞬間變不見時，臺下竟傳來了：「Oh! Shit!」。美國佬真是high啊！

♣ 一起同臺演出的著名魔術師「金手指(Gold Finger)」

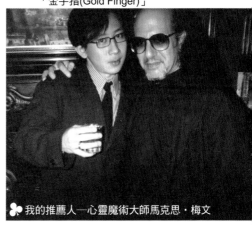

♣ 我的推薦人—心靈魔術大師馬克思‧梅文

♣ 私人化妝室

♣ 化妝室內部

後臺

Palace of Mystery的後臺讓每一個表演者都有一個私人化妝室，這個化妝室非常有趣，因為對每一個魔術師來說，能夠在這裡表演都是一項榮譽，因此可以看到牆壁上寫滿了世界各地魔術師的簽名，諸如「○○○到此一遊」之類的。我一發現這個現象，當場毫不猶豫的在四面牆上都留下了簽名(而且還用了中英日三國語言)，希望讓後世知道曾經有位來自臺灣的魔術師，也曾踏上這個舞臺。(後來才知道，在這裡的牆壁上寫字是不可以的，因為這是對古蹟的損壞，SORRY喔，下次不敢了。)

♣ 笨蛋魔術師三人組
(左起：我、緒川集
人。下：伊東廣樹)
紅色圈圈中的背
包，已經永遠離我
而去了(包括裡面的
現金)⋯⋯

♣ 救我一命的好友
Danny Cole

背包消失事件

　　很多人都會好奇，魔術師每天都在做著騙人的工作，那麼魔術師自己到底有沒有被騙上當的時候呢？答案是：魔術師除了工作的時間，平常就跟一般人沒兩樣，甚至有可能更笨。魔術師被偷被搶被騙的事件時有所聞(大概是魔術師每天騙人所應得的報應！)，就連我本身，哎，這次在美國也發生了一件令我永生難忘的悲慘遭遇。

　　參與這個事件的除了我之外，還有兩個人物得介紹一下。其中一個是我的多年好友，來自日本的年輕魔術師「緒川集人(Shoot Ogawa)」，他是唯一在魔術城堡獲頒「年度近距離魔術師」的日本人，想當然，魔術必定相當厲害。

　　另一個是緒川集人的徒弟，年僅十六歲的「伊東廣樹」，是這次我在魔術城堡表演期間的隨身助理。這個人精通一種叫做「Muscle Pass」的高難度硬幣魔術手法。就是將手上放的硬幣，利用掌心肌肉的控制向上彈跳到空中的一種技術，硬幣彈得越高越厲害。而這位伊東廣樹是這項技術的金氏世界紀錄保持人。

　　事情發生在一個艷陽高照的晴朗下午，我們三個到魔術城堡附近的「漢堡王」吃午餐。我們選擇了一個小桌子用餐，當時我很順手的將背包放在桌上的左手邊(是桌面上喔)，然後開始用餐聊天，當三人興高采烈的哈拉到一半時，不可思議的事情發生了——桌上的背包已經不翼而飛，就像變魔術一樣！

　　「這⋯⋯這簡直是不可能的事情！」在三個魔術師眼前(其中一個是年度魔術師，另一個是世界紀錄保持人)將這麼大的一個背包偷偷摸走，我無法想像這個小偷的魔術手法，究竟高超到什麼地步。悲慘的是，背包中除了將近一千塊美元的現金之外，還有我的回程機票及護照！

　　接下來幾天，我幾乎沒有心情繼續在魔術城堡中表演。出外靠朋友，這時候，魔術師好友「丹尼·柯爾(Danny Cole)」除了每天開車載我去駐洛杉磯的臺灣辦事處、航空公司等等地方處理相關事宜之外，還借我錢度過難關。有朋友真好。

　　所以大家出門在外真的要小心一點啊，現在連小偷都會變魔術，這個世界到底怎麼了？

　　編按：透露一個小祕密，本書校稿期間，無法記取教訓的劉謙在韓國再度被偷走包包，而且據說裡面有巨額財物(所有的演出酬勞)！讓我們一起為他默哀一分鐘⋯⋯

魔術、時尚、創意與高科技的完美結合
魔術界的**時尚大師**

丹 尼 柯 爾

Danny Cole

在魔術的世界中，有兩個至高無上的獎項，只要能夠拿到其中一個，全世界的同行都會承認你是世界上最厲害的魔術師(但不一定是最賺錢的魔術師)：其一是簡稱「FISM」的歐洲魔術聯盟世界大賽的Grand Prix大獎，另一個則是魔術城堡所頒發的「年度魔術師(The Magician of the year)」獎項。

♣ 2005年年度舞臺魔術師得獎感言

美國魔術藝術學院(Academy of Magical Arts)每年的「年度魔術師」頒獎典禮，就像是電影界的奧斯卡金像獎；其中的「年度舞臺魔術師」這個獎項，就像是「最佳男(女)主角(也就是影帝或影后)」，能夠得到這個獎，就可以在全世界的魔術師面前走路有風講話大聲一整年。

而「丹尼‧柯爾」2004及2005連續兩年講話都很大聲，因為他連著兩年都獲得了「年度舞臺魔術師」獎，而且是史上獲得此獎最年輕的魔術師，真是厲害得令人生氣。

我和丹尼自從七年前(1999年)第一次見面以來，在世界各地都很湊巧的有許多同臺演出的機會，所以我們不

但對彼此的表演內容非常熟悉，甚至互相做過對方的助手(不是在臺上的助手，而是在後臺偷偷操縱某些東西的那種)。

年僅27歲的丹尼是世界公認當代最有創意的年輕魔術師之一。他的表演巧妙結合了古典魔術手法、時尚流行、高科技原理及戲劇表現，非常受歡迎。他也算是我所認識的人裡面，受到世界各地魔術大會或是商業活動邀約最多的魔術師之一。

他的表演風格非常特別。一開始，舞臺上的道具設置除了一張椅子之外什麼都沒有，而他就在慵懶的背景音樂中，坐在椅子上，閱讀著時裝雜誌。接下來將近十分鐘的表演中，就

Danny Cole

利用這本雜誌,開始表演一連串不可思議的事情。例如從雜誌裡的照片將領帶拿出來,甚至將照片裡的全套西裝瞬間變到自己身上。更厲害的是,他還讓照片裡的小鳥像活的一樣在照片裡面飛來飛去,最後飛走。他的表演完全沒有使用任何傳統魔術師時常使用的怪怪道具(可疑的箱子、鮮豔的花朵等等),一切都是日常生活隨處可見的物品,配合輕鬆隨性的動作,非常賞心悅目。

在洛杉磯土生土長的丹尼,17歲時就靠著這套表演獲得在拉斯維加斯舉辦的「蘭斯波頓青少年國際魔術大賽」的冠軍。1999年獲得魔術藝術學院頒發的「傑出青年成就白金獎(Platinum Award for Outstanding Junior Achievement)」,同年,他又獲得「世界魔術獎(World Magic Awards)」頒發「明日之星獎(Rising Star of Magic Award)」。這個頒獎典禮,當年在世界各地的電視節目包括臺灣都有播放。2004年丹尼參與了一個小時的美國國家電視頻道NBC的特別節目「T.H.E.M」(這個節目在臺灣也有播過)的錄影製作。

♣ 舞臺上的Danny Cole

如今,丹尼已經是世界上最傑出的魔術師之一,不但持續在世界各地的劇場、秀場持續活躍,也不斷的致力於將魔術更加現代化,讓觀眾們欣賞到更新更好的表演。

我愛劉謙

| Danny Cole的網站:http://www.dannycole.net |

丹尼 魔術教室
Magic Lecture

利用先入為主的觀念，創造出來的思考盲點

塞進手臂裡的硬幣
The Coin in Arm

有時候，利用說話的方式讓對方產生先入為主的想法，
就可以輕易的製造出許多不可思議的錯覺。
接下來的魔術就是一個典型的例子。

087

這是一枚硬幣。

現在我要將這枚硬幣塞進手臂之中，就是從這個地方……

首先要將硬幣摩擦一下，藉由熱量將金屬的分子變得比較鬆散，這樣會比較容易放進去。

應該差不多可以了，讓我來試試看。

哎呀！還不行。

顯然摩擦不夠。

再塞一次……

成功了！硬幣消失的無影無蹤。

解說 EXPLANATION

〔道具〕：一枚硬幣。
〔準備〕：完全不需要。
〔表演〕：

右手拿著硬幣，跟觀眾說明現在要將它從左手臂中塞進去。

將兩手併攏，遮住硬幣。

說明為了讓表演成功，必須先摩擦硬幣。然後雙手在桌上或是腿上來回做幾次摩擦動作。

將左手臂彎曲，右手拿著硬幣(不要露出來)，假裝做塞入的動作。

故意讓硬幣掉落，說失敗了，再試一次。

兩手合併，再重複做一次剛才的摩擦動作。

在摩擦的過程中，偷偷的將硬幣交給左手拿著。

左手臂彎曲，右手假裝還拿著硬幣，開始進行塞入的動作。

硬幣在這隻手

此時左手偷偷的將硬幣放在脖子後面。

張開雙手，展示兩手空空如也，硬幣已經被塞進手臂中了。

TIPS

丹尼的叮嚀

① 就像其他的魔術一樣，演技很重要，表情要認真，一副真的想把硬幣塞進去的樣子最好。這叫戲劇效果。

② 也有人不是將硬幣放在脖子後面，而是夾在耳朵裡面，當然也可以。

③ 表演完之後，脖子後面的硬幣該怎麼辦？簡單！等到對方不注意時偷偷拿掉就行了。

來自東方的天才少年
魔術界的日本忍者
緒 川 集 人

Shoot Ogawa

♣Shoot在日本出版的傳記

雖然我的背包就在他的眼前被偷走，但是本名「緒川集人」的 Shoot Ogawa無疑仍是世界上最頂尖的近距離魔術師之一。

東京出生的Shoot不到30歲，就曾經在日本所有的電視頻道上表演過魔術。至今為止，他發表過十張以上的作品集DVD，內容都是他獨創的作品。日本著名的漫畫Magic Master(在臺灣叫做「奇靈魔術師」)甚至以他為範本創造出了一個角色。幾年前，他為了自我提升，前往人生地不熟的美國進行「修行」。憑著意志力苦學英文，努力打入美國市場。目前，為了工作方便，他在洛杉磯和拉斯維加斯各有一個家。

Shoot在世界各地的魔術比賽中，至少拿了超過十次冠軍。2002年，他在英國倫敦所舉辦的「麥克米蘭國際魔術大會」(MacMillan International Magic Convention)中發表了他獨創的「忍者環」及「雙重四幣集合程序」震撼了魔術界。

2003年3月，他登上美國魔術雜誌(Magic Magazine)的封面人物。

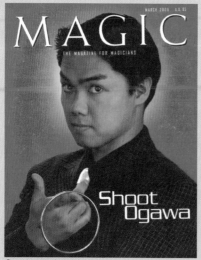

MARCH 2004 U.S. $5

MAGIC
THE MAGAZINE FOR MAGICIANS

Shoot Ogawa

♣ 美國魔術雜誌封面

同年他獲得了美國魔術藝術學院所頒
發的「年度近距離魔術師」(Close up
Magician of the year)。同年年底，
他的傳記在日本各大書店上市。(才20
幾歲就出傳記，夠猛吧！)2004年，美
國著名的雜誌「Lighthouse」稱Shoot為
「在美國最好的三位日本表演者之一」。

　　我跟Shoot在2004年的時候，曾經兩
人開車橫越美國中部做了一趟旅行。在朝
夕相處的過程中，我完全被他對魔術的自
我要求及熱情所震懾。每天睡覺前，他一
定要逼自己至少想出一套新的魔術才能入
睡；而且他無時無刻手中都有一副撲克牌，
只要有機會，就會表演魔術給周圍的人看，然後
詢問對方意見。這種熱情非常值得大家學習。(有
一天晚上，我看了他整整四個小時的撲克牌魔
術，害我差點抓狂把牌塞進他嘴巴裡……)

日文：「這是一本很棒的書喔！」
　　　(指的是你手上這本書)
英文：「這是一本最好的書，享受吧！」
　　　(也是你手上這本書)
　　　　　　　緒川集人SHOOT OGAWA

| Shoot Ogawa的網站：http://www.holyshoot.com |

緒川集人 魔術教室
Magic Lecture

連科學家也無法解釋的物質穿越現象

不可能的穿越
Ring & Rope

我表演這個魔術給很多魔術師或非魔術師看過，
除非早就知道祕密，否則百分之九十五的觀眾都看不出來。
方法非常簡單，
是我個人強力推薦的一個好魔術。

這是一條堅固的繩子。

這是一個堅固的戒指，
還有一個別針。

現在我要從繩子的中央把
戒指放進去。

首先，先用手帕蓋在繩
子的中央。

兩手伸進手帕中。只需
要十秒鐘⋯⋯

好了，剛才繩子的兩端一直
都露在手帕外面，對吧。

把繩子抽出來。仔細看——

戒指果真穿進了繩子中。

解說 EXPLANATION

〔道具〕：50~60公分的繩子一條。
不透明手帕一條。
戒指一枚。
安全別針一個。

〔準備〕：不用。

〔表演〕：程序的前半部就如同效果部分所敘述的，蓋上手帕，並且請觀眾抓著繩子的兩頭。現在要解說的是在手帕下面的動作，這些動作觀眾是看不到的。

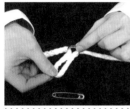

抓起繩子中央的一小段，塞進戒指之中。

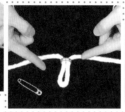

完成之後就像這個樣子。

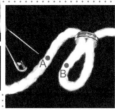

拿起別針，將圖中繩子的A點和B點套起來。

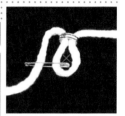

完成之後就像這個樣子。

將左手的食指伸進上圖中X的位置，用力壓住不要放開。

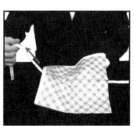

右手將繩子向右拉出手帕。注意左手仍然壓著X的位置不要放開。

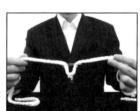

戒指就會變成圖中的狀態。

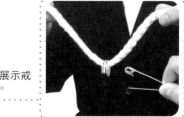

請觀眾將別針拿掉，展示戒指的確套在繩子中央。

TIPS 緒川集人的叮嚀

除了要小心不要被別針刺到手之外，沒有什麼需要注意的。

現場直播節目

完全娛樂
The Showbiz News,SET

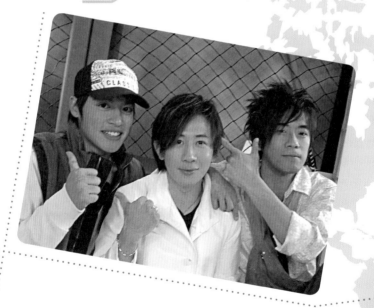

「完全娛樂」是三立都會臺的娛樂新聞節目，每天除了報導一些演藝圈及藝人的最新動態之外，還會邀請許多藝人來賓來玩遊戲或是宣傳新專輯等等，我大概錄過十多集這個節目。一般人都不會知道，其實在每次錄影的過程中，我都非常非常緊張。對我來說，完全娛樂是對一個魔術師而言最大的挑戰。

魔術師為了避免魔術在電視節目上穿幫，並且發揮最好的效果，一般來說有幾種措施：錄影前彩排，讓攝影師、導播知道什麼地方可以拍，什麼角度不能拍，從哪裡可以拍到最佳的效果等等；或是跟現場的來賓及藝人事先溝通，讓他們不會做出一些超越常軌的破壞動作(例如表演到一半將我手上的東西搶走等等)；就算正式錄影時有突發狀況，或是魔術師學藝未精、睡眠不足，導致「突槌」的情形出現，到時候在電視上也不會播出來，一定會剪掉。所以通常觀眾不會在電視上看到魔術師「挫屎」的NG畫面。

但是現場直播可就完全不一樣了。要知道，對於其他表演行業來講，無論唱歌跳舞演戲或是講笑話，就算出

♣ 與來賓潘瑋柏

♣ 與偶像團體「台風」

了什麼差錯，大不了重來，頂多大家笑一笑而已。但是魔術師一旦失敗，可就笑不出來了，輕則洩漏祕密，重則變不出來，最後大家尷尬在那裡不知如何收尾。(你能想像魔術師變出死掉的鴿子或是找不出觀眾所選的牌有多丟臉、多淒慘嗎？)

● TAIWAN

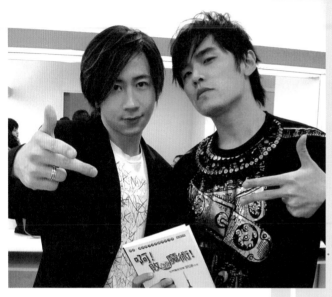

🃏 與周杰倫

更可怕的是，所有的過程馬上會出現在全國的電視機上，想剪掉都不可能。對魔術師來說，沒有什麼比「現場直播」還要恐怖的東西了。

完全娛樂不但是現場直播，而且這個節目非常隨性，幾乎沒有所謂的劇本及彩排這些東西，也就是說事前不但沒有什麼時間可以溝通鏡位，錄影時還要面對隨時可能發生的突發狀況，再加上反應靈敏、節奏快速的主持人一些無法預測的行為，更增加了許多變數。所以這個節目可以說是包含了所有魔術師最害怕的元素：無法修剪、神出鬼沒的攝影機及行動無法預測的現場來賓，完全在考驗一個魔術師「壓力下的應變能力」。

在節目中印象最深刻的就是與周杰倫的合作。他是一個非常瘋狂的魔術愛好者，在錄影前、錄影中、錄影後都一直不斷纏著我學魔術。不僅如此，他還會抓住周圍的人不停表演自創的新招，然後問：「這招怎麼樣？」「這樣屌不屌？」「還有這一招，看一下，看一下。」完完全全就跟那些魔術俱樂部的瘋狂愛好者一樣(我以前也是這樣子)。聽我一個魔術師朋友說，周董是他的國小同班同學，不過因為不怎麼熟，所以當初並沒有教他變魔術，否則以周董對魔術的狂熱，現在很可能已經是一位職業魔術師。還好還好，如果周董真的成為了一位職業魔術師，賺的一定沒有現在多。

劉謙 魔術教室
Magic Lecture

www.Lu-Chen.co

魔術，有的時候比你想像中還簡單

劉謙 的魔法簽證

米老鼠在哪裡？(版本一)
Where is the Mickey?

在某一集的完全娛樂節目中，我表演了一段「杯子透視術」，
造成許多觀眾朋友在網路上熱烈的討論，
這個魔術有兩個不同的表演方法，這個章節先為大家示範第一種。

這裡是三個杯子與一隻米老鼠玩偶。

現在我轉過身去，請你將米老鼠隨便放進其中一個杯子下面。

再將沒有放米老鼠的另外兩個杯子互相交換位置。

現在讓我來感應一下……

米老鼠在這裡！

解說 EXPLANATION

〔道具〕：三個一樣的不透明杯子，什麼材質都行。
米老鼠玩偶(可以用任何小物件代替，例如硬幣、橡皮擦、揉成一團的鈔票、餅乾等等任何能放進杯子中的東西)。
油性簽字筆。

〔準備〕：

用簽字筆在其中一個杯子上「稍微」做一個不受注意的小記號。

再將這個有記號的杯子放置在中間。準備就完成了。

記號在中央的杯子上

〔表演〕：

轉過身去，讓觀眾將米老鼠隨便放進任何一個杯子下面。

這裡假設觀眾放在最左邊的杯子。

再請對方將「沒有」米老鼠的兩個空杯互相交換位置。

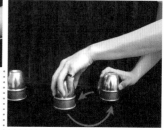

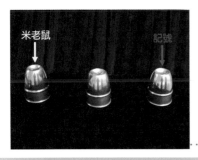

轉過身來，觀察記號杯的位置，就可以知道米老鼠在哪裡。如圖所示，由於記號杯在最右邊，所以米老鼠必定是在最左邊的位置。

也就是說，現在有記號的杯子在最右邊，所以我們可以知道剛才觀眾是將最右邊的杯子與中間的杯子交換位置，因此最左邊沒動過的杯子中有著米老鼠。同樣的，也有可能出現以下兩種情況：

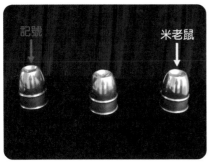

如果記號在最左邊，那麼米老鼠就是在最右邊。

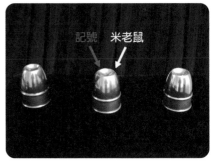

如果記號在正中間，代表米老鼠正是在中間的杯子下面。

劉謙的叮嚀

① 杯子上的記號不要做得太明顯，一點點就可以了。

② 雖然你已經知道米老鼠在哪一個杯子下面，但是千萬不要馬上說出來，必須一個杯子一個杯子慢慢感應，最後才帶著懷疑的口氣說：「我覺得應該是這個杯子。」這叫做「戲劇張力」，懂吧？

③ 這個魔術的成功訣竅在於，你要盡量將觀眾的注意力引導至米老鼠上面，而不是杯子。所以你說話的內容盡量要是：「我感覺到米老鼠在這裡」、「我聽到米老鼠在呼喚我」、「米老鼠是我的好朋友」等等；盡量不要說：「我來猜猜是哪一個杯子」、「我覺得是這個杯子」等等有關於杯子的話。

魔術界的冷知識

史上最沒風度的「奧客」

　　魔術師在表演時，最害怕碰到的就是「奧客」型的觀眾，不但會在你表演的時候吐槽，還會動手動腳的亂碰道具。更討厭的是，有些觀眾如果看不出來魔術是怎麼變的，會不斷要求你再變一次，或把祕密告訴他，否則就要生氣。

　　根據記載，十三世紀的羅馬尼亞有一位叫「格拉克拉大公」的暴君。這位老兄在皇宮中看完了江湖藝人的魔術表演之後，要求這位表演者告訴他祕密。江湖藝人說：「陛下，魔術的祕密是不可以告訴別人的。」格拉克拉大公聽了非常憤怒，將這位倒楣的江湖藝人冠以魔鬼使者的罪名處死。

　　這個傢伙算是史上最沒風度的「奧客」。才沒有人要變魔術給他看。

世界上第一個搞笑魔術是「生吃活人」

　　很久以前，魔術師們為了增加表演的說服力，在台上都是以神祕嚴肅的形象出現。但是根據記載，在十六世紀時歐洲有一位魔術師，為了吸引票房，宣稱自己將表演「當眾將活人吃下去」的絕技，於是吸引了大批群眾前來觀看。

　　這位魔術師表演的內容都是一些很普通的魔術，但是觀眾們卻很有耐心的看著，等待最後的高潮。到了最後，終於要開始表演眾人所期待的「活人生吃」節目──「現場有沒有人自願被我吃掉的？」魔術師詢問現場觀眾。因為大家都知道魔術是假的，所以總是會有一兩位笨蛋志願者上台，很開心的表示願意被吃掉。

　　於是魔術師舔了一下嘴唇，毫不猶豫的對著志願者的手臂用力咬下去，志願者當場發出慘叫聲。魔術師憤怒的「訐譙」對方：「我現在要開始吃了，你合作一點好不好？」志願者當場嚇得逃走，魔術師只好無奈的表示因為志願者不願配合所以無法表演。

　　現場觀眾這時才知道自己上了當，這根本是魔術師宣傳的噱頭，於是每個人都捧腹大笑。

中國大陸的

娛
樂
之
都

湖南電視臺
Hunan TV,China

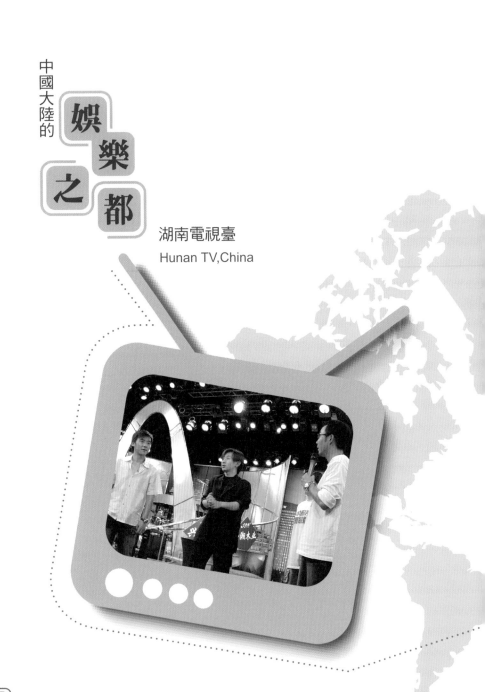

🎴世界上最古老的大學「岳麓書院」

　　湖南長沙堪稱我最喜歡的大陸城市，因為到目前為止，我在全世界還沒有看過第二個「說中文」的地方是如此充滿文藝氣息的。這裡著名的「岳麓書院」(現今的湖南大學)已經有上千年的歷史，是中國四大書院之首，也是世界最古老的高等學府。在這裡，就連街頭的流浪漢都充滿了書卷氣，真是令人肅然起敬啊。

　　不但如此，湖南可說是演藝娛樂事業發展到最高峰的一個城市。這裡的人民非常喜歡看表演，走在街上到處可以看到秀場、劇場林立，每天晚上上演著戲劇、相聲、舞蹈、雜技、歌唱等等節目，吸引大批民眾購票觀賞。

　　這樣的文化同樣也反映在他們的電視節目製作上。在大陸，品質最好、點子最新的綜藝節目都是湖南衛視製作的；反應最快、最「火」的主持人都是湖南出身的；就連最瘋狂、最熱情的追星族也都在湖南。

◉ HUNAN

說到追星族，就讓我想到第一次去湖南長沙參加湖南衛視臺慶的錄影。我見識到了有生以來最誇張的場面，說出來都沒有人會相信(連我自己都不相信)：整條大馬路竟然因為我的出現而造成交通癱瘓，必須出動警察開路，瘋狂的粉絲聚集在廣場上久久不散。另外，當我進入一間學校錄影時，竟然是踩著紅地毯走進去的，兩旁還聚集了全校的師生，整齊的高喊：「歡迎歡迎！熱烈歡迎！」這種高規格待遇，我看國家領導人出巡也不過如此。讓我不禁一直自問：「我真的有這麼紅嗎？」

♣ 大陸超人氣主持人「汪涵」

第二次去湖南，是應一位好朋友「汪涵」的邀請，擔任他節目的特別來賓。或許在臺灣沒什麼人知道汪涵，但是在大陸，他可是紅到翻天的主持人。他的火紅程度，就連大陸最重要、最盛大的電視節目——中央電視「春節聯歡晚會」，也都邀請他擔任主持人。他不但精通中國各地方言(包括臺語)，而且誇張的肢體動作、機智的反應，還有內容豐富的談吐，讓他被媒體封為「主持界的一哥」，完全不輸給臺灣的吳宗憲、張菲等人。

我所參加的節目叫做「越策越開心」。想必大家都跟我當初一樣覺得這個名字有點莫名其妙。原來「策」這個字，在湖南話裡有「調侃，虧，整人，

♣ 金鷹卡通頻道開臺晚會我生平第一次對著數十億觀眾表演

♣ 唱歌加打麻將，真是有搞頭

♣「越策越開心」錄影

♣ 湖南電臺的造型師。
我的頭髮將近吹了一個
小時，真是敬業啊！

取笑」的意思。所以顧名思義，這是一個類似脫口秀的節目，每個禮拜邀請一位知名藝人來到節目中，進行許多搞笑的談話及互動。據說這是湖南衛視收視率最高的節目之一。

錄影的過程很愉快，不但讓我見識到大陸電視製作最頂級的團隊，也讓我對兩位主持人馬可與汪涵的敬業精神及專業素養佩服不已。不過讓我覺得相當詭異的是他們的攝影棚，所有的布景包括樓梯、桌子、椅子、牆壁，到處都「不經意」的貼滿許多公司行號的名字，例如「○○實業」、「○○礦泉水」等等，如此豪邁的置入性行銷方式，讓我不由得對湖南衛視的廣告行銷人員產生高度敬意。

錄完影之後，汪涵帶我還有許多藝人前去當地一家叫做「金色年代」的KTV唱歌。我一聽到這個店名當場嚇了一跳，要知道，在臺灣，店名一旦冠上「金色」這兩個字，往往都不會是太正常的店(都是大人去的地方啦！)。但是長沙這家金色年代，卻是非常標準、正派的KTV，讓我著時鬆了一口氣(請相信我真的是鬆了一口氣……)。這家金色年代不愧是長沙市最豪華的KTV，包廂之中竟然有麻將桌，真是大開眼界。你有沒有試過在KTV唱歌時旁邊有人在打麻將的？我試過。

第三次去湖南是參加中國第一個「只播卡通」的頻道，金鷹臺的開臺典禮。這個大型晚會，是對全中國大陸現場直播的。所以雖然當時攝影棚只有幾百個觀眾，但是我總覺得有十億人口坐在觀眾席。實在有夠緊張。

在這個晚會中，表演的最後，我現場教了大陸十億人口一個魔術(這大概是我有史以來教過最多人的魔術)。接下來要在這裡跟大家分享。

米老鼠透視術的終極版本

米老鼠在哪裡？(版本二)
Where is the Mickey?

上一個魔術我們使用做了記號的杯子，
如果不在杯子上做記號，也不調換杯子的位置，
是不是也能夠做到一樣的效果呢？
繼續看下去吧！

效果 EFFECT

將米老鼠再度交給觀眾。

同樣的,我不看,請隨便放進任何一個杯子下面。

這一次,你不需要調動任何杯子。

我直接來感應······

米老鼠······就在這裡。

解說 EXPLANATION

〔道具〕：三個一樣的不透明杯子，什麼材質都行。

米老鼠玩偶(可以用任何小物件代替，例如硬幣、橡皮擦、揉成一團的鈔票、餅乾等等任何能放進杯子中的東西。)

黑色細絲線。

透明膠帶。

〔準備〕：

準備一條約十公分長的黑色細絲線(將媽媽或是女朋友的黑色絲襪剪開，抽出來的絲線最好用。但要小心被扁……)

用一小塊透明膠帶黏在米老鼠的腳上，在稍微深色一點的桌面上不注意看幾乎察覺不到絲線的存在。這裡的圖片為了讓你看得清楚，用了白色的粗線。你那麼聰明當然知道正式表演時不能用這個。

〔表演〕：

大膽的將米老鼠交給觀眾，因為絲線非常細，絕對感覺不到它的存在。轉過身去，請觀眾放進任何一個杯子下面。

只要仔細觀察，你就會發現其中一個杯子下面有線頭露出來。不要懷疑，米老鼠就在這下面。

劉謙的叮嚀

TIPS

① 魔術就是這麼簡單，但不要因為很簡單就輕視它。我在現場直播的電視節目中表演時，全國觀眾包括現場的來賓沒有人看得出來我是怎麼辦到的。

② 記住，要用「細絲線」，不要用縫衣服的線，也不要用釣魚線，更不是風箏線，是你媽媽絲襪上的「細絲線」。

♣ 當代魔術巨人—大衛考伯菲

魔術界的冷知識

世界上最有錢的工人

　　若說到目前世界上最有名、最成功的魔術師，首推美國的「大衛‧考柏菲」。這個人到現在爲止，總共製作了17隻的電視特別節目，甚至還獲得「艾美獎」(電視界的奧斯卡金像獎)等等數不盡的獎項。他毫無疑問的算是當今世上最成功的魔術師。

　　他的收入當然也跟其他的魔術師完全不一樣，根據統計，過去十年他的年收入平均超過台幣20億元，這個金額之高，可以說比他的魔術還要神奇。怎麼說呢？要知道，像這樣的高收入人士，通常金錢的來源都離不開股票、不動產、版稅等等，例如微軟的比爾蓋茲或是唱片歌手的收入來源都是版稅。

　　但是大衛可不一樣。他主要的收入來源，就是一年超過五百場的現場表演，這樣的工作方式與勞動量，跟職業運動員差不多。不過運動員出名了之後，還可以依靠簽約金或商品代言過活；大衛賺的卻是體力勞動的血汗錢，幾乎跟工人一樣。所以他可以算是有史以來賺最多錢的工人。

英國倫敦 與 伊斯特本 之旅

英國世界魔術師協會年度大會
International Brotherhood of
Magicians British Ring Annual Convention
2004年9月22日~26日

The International Brotherhood of Magicians

BRITISH RING No 25

68th Annual Convention

EASTBOURNE

September 22nd - 26th 2004

♣ 飯店前面令人抓狂的大海

♣ 市區的街頭

　　在2004年9月之前，歷史上還沒有任何一個歐洲的國際魔術大會，邀請臺灣魔術師擔任特別來賓表演的，所以我很榮幸成為第一個踏上歐洲國際舞臺的臺灣魔術師。

　　這個由英國世界魔術師協會(IBM British Ring)所舉辦的大會，每年都在英國的不同城市舉辦。而這一年，是在距離倫敦約90分鐘車程的「伊斯特本(Eastbourne)」舉行。

　　第一天，一到達飯店，按照以往的慣例，開始了我的「環境調查」，也就是探索一下附近有什麼好玩的地方。一個小時後，我發現這附近除了兩家小餐館與一家雜貨店之外，什麼都沒有，周圍只有一望無際的英吉利海峽，碧藍的海水與晴朗的天空讓人身心舒暢。我開始想像接下來的幾天，坐在陽臺一邊喝咖啡、一邊觀賞美景的優雅畫面，心想這真是酷極了。沒想到，這樣悠閒的心情只維持了短短三個小時。三個小時之後我已經開始沉不住氣，覺得有點無聊了。到了第二天，看海的心情已經蕩然無存，只想找個熱鬧的地方逛一逛。第三天，我開始感到莫名的憤怒——我到底為什麼要來這個鬼地方？！第四天，放眼望去，還是海、海、海……誰來救救我啊！(我在那裡總共待了一個禮拜。)

◉ LONDON

♣ 跟在國旗後面準備出場

♣ 「達倫・布朗(Derren Brown)」英國電視上最紅的心靈術大師

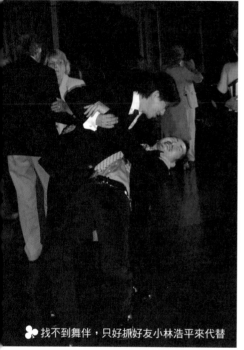

♣ 找不到舞伴，只好抓好友小林浩平來代替

大會是在市區裡的國際會議中心舉行。英國是一個非常注重傳統的國家，所以在這個活動中有很多有趣的傳統儀式。例如在第一天的歡迎酒會中，與會者必須盛裝出席（領帶、晚禮服等等），而每一位受邀的特別來賓，將伴隨著自己國家的國旗出場，接受所有觀眾的歡迎與掌聲。在酒酣耳熱之際，許多人會開始聚集在舞池中隨著現場的爵士樂伴奏翩翩起舞，非常有情調。

在活動的前幾天，除了像一般的魔術大會有道具展銷、大師的研習會之外，晚上還有許多特別來賓的表演，讓我印象最深刻的是第一天晚上演出的魔術師「韋恩・唐普生(Wayne Dobson)」。

現年65歲的韋恩年輕的時候曾經是英國非常有名的電視魔術師，製作了無數的電視節目。他同時也是一位有名的魔術構想家，發明許多經典的魔術原理。幾年前他罹患了帕金森氏症，導致他必須坐在輪椅上，也無法像常人一樣說話及活動。

不過這一次在現場看了他的表演，才真正了解「薑是老的辣」，不得不佩服他出神入化的幽默演技。雖然坐在輪椅上，卻一點也不妨礙表演的順暢程度，整整二十分鐘讓我笑到喘不過氣來。他邀請現場兩位觀眾上臺，並且與他們對話，但是從頭到尾觀眾講話的聲音及內容都非常搞笑。原來這些聲音

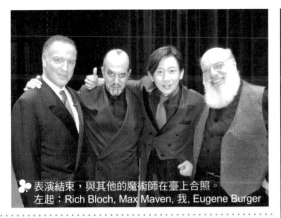

Max Maven

Kenji Minemura

Wladimir

Lu Chen

Martyn James

Mortimer

♣ 表演結束，與其他的魔術師在臺上合照。
左起：Rich Bloch, Max Maven, 我, Eugene Burger

♣ 最後一晚的演出來賓名單

全都是由韋恩使用「腹語術」在替他們做答，也就是韋恩一個人要發出三種不同的聲音，這三種聲音還要互相對話，實在是有夠厲害的。

最後一天晚上，特別來賓的國際魔術秀中，我被安排在第五位。由於一起演出的魔術師大部分是熟面孔，所以並不覺得緊張。大家在後臺都輕輕鬆鬆、有說有笑，像是在開同學會一樣。不過表演結束之後，每個人心裡都很悶，因為觀眾的反應實在有夠冷。

英國的觀眾跟其他國家比較起來，非常古怪，例如在應該鼓掌的時候，大家只會稍微象徵性的動一下手，該笑的時候，也是象徵性的發出一點聲音。這種匪夷所思的觀眾反應真的讓表演的人很鬱悶。因為如果觀眾完全沒有反應倒還好，頂多當做自己一個人在臺上練習；但是這種若有似無、零零落落的反應讓我覺得他們好像在敷衍我，讓人很沒力。不過據說，這不代表他們覺得表演不好看，只是他們表達的方式比較含蓄而已。

Wayne Dobson

♣ 韋恩‧唐普生

伊斯特本 Eastbourne

位於英國南部的伊斯特本，素有「陽光天堂」的美譽，位於英吉利海峽邊，是英國東南方海岸最安全、陽光最充足的城鎮。它是饒富盛名的海灘度假勝地，也是許多臺灣學生遊學或留學最佳的選擇之一。而我所住的飯店就在一望無際的大海邊，這一個星期大部分的時間我都坐在海灘上，迎著海風喝咖啡，享受恬靜的人生。(其實真的很無聊)

伊斯特本不但是度假勝地，也是有名的「自殺勝地」。根據英國電視臺BBC的報導統計，每年平均有20名英國人會來到著名的景點「白色斷崖」(chalk sea cliff)，觀賞完美麗壯觀的風景之後再往下跳。據說是因為這裡絕美的風景，很容易動搖人的內心，讓人產生自我了斷的念頭。所以如果有機會來到這裡，心情不好的時候，最好還是離這個斷崖遠一點比較好喔。

♣ 自我了斷最佳的選擇 「白色斷崖」

世界魔術的中心
英國魔術圈 The Magic Circle

接下來，我受邀至位於倫敦的魔術俱樂部Magic Circle參觀，這是英國之旅中最難忘的一段體驗。

被稱為「魔術藝術中心(The Centre of Magic Arts)」的Magic Circle，如果要詳細介紹，可以占掉這本書三分之二的篇幅，所以在此只稍微簡單介紹一下。

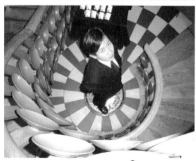

♣ 旋轉樓梯

Magic Circle不是一個普通的魔術俱樂部，1905年成立以來，至今已經有百年的歷史，可以說是世界上保存魔術歷史文物最完整的地方，也是儲存最多魔術資料的地方。我想只要是魔術師，到了這裡一定會被深深的感動。

在倫敦市中心的Magic Circle，外觀看起來就像一間高級的私人俱樂部。這裡規定每一位進入的會員都必須穿著最正式的裝扮。一進入大門，眼前就會出現圍繞著Magic Circle標誌的「旋轉樓梯」。這個旋轉樓梯相當有名，是每一個來到這裡的魔術師都會去站一下的地方。

Magic Circle最著名的就是魔術歷史博物館，裡面收藏了從古至今許多傳奇大師所使用過的道具及親筆繪製的道具設計圖，包括了逃脫大師「胡狄尼(Houdini)」所使用過的手銬，一代大師「蘇重林(Chung Ling Soo)」所用過的槍，近代魔術之父「羅勃‧烏登(Robert Houdin)」在一百五十多年前親手製作的道具及宣傳海報等等；還有許多大家耳熟能詳的著名魔術，在這裡也可以找到發明者親手製作的「原創版本」，例如如今數以萬計魔術師在表演的「三切美女(Zig-Zag Girl，就是將女助手放進直立的箱子中，切成三段之後，將中間的部分向旁邊移出來的魔術)」，原創者Robert Harbin所親手製作的世界第一臺「三切美女」，就放在這裡的櫥窗裡。

🍀 現代的「鴨子找牌」　🍀 世界第一臺「鴨子找牌」

Magic Circle的圖書館也非常著名，在這個只限魔術師才能夠參觀的圖書館裡，收藏了數量非常龐大而驚人的魔術資料，有許多絕版書和非常具有歷史價值的原版書籍，甚至連將近五百年前所出版的世界上第一本魔術書「妖術的解析(The Discovery of Witchcraft)」最早期的版本，都可以在這裡找到，真是不可思議。

在Magic Circle的劇場裡，每個星期都會舉辦各式各樣的魔術秀，提供專業魔術師的精采表演；而在「交誼聽(Clubroom)」中，則可以欣賞到許多職業或業餘魔術師的會員所表演的近距離魔術。Magic Circle是一個到處都充滿驚奇與魔幻的地方，如果有機會去倫敦，一定要去看看。

🍀 世界第一臺「三切美女」

| Magic Circle網站：http://www.themagiccircle.co.uk |

世界上第一本魔術教學書
「妖術的解析」
The Discovery of Witchcraft

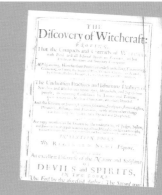

話說在十五世紀時，歐洲各國的教廷大肆迫害當時的魔術師，許多行走江湖的魔術表演者與無辜的人都被冠上「魔鬼」或「魔女」的罪名送上斷頭臺做掉。當時甚至還有許多教廷裡的邪惡人士，設計出許多有「機關」的刀子，利用這些特殊刀子去刺無辜的人作為測試，但因為刀子經過設計，即使被刺中當然也不會受傷，而這些無辜的人就莫名其妙的被當成妖精活活燒死了。

正當大家不知道該如何是好時，出現了一位叫做「瑞格諾・史考特(Reginald Scot)」的正義使者。他在1584年出版了世界上第一本魔術解說書「妖術的解析(The Discovery of Witchcraft)」，在這本書中，他大膽的踢爆這些教廷用來害人的把戲，並且揭露了許多當時盛行在江湖術士間的魔術祕密，還附有詳細的教學及練習方式等等。因為這本書的出版，不但讓許多人免於莫名其妙被處死的冤屈，也讓世人知道，魔術並不是那麼神祕的東西，使後世出現了越來越多的魔術師。所以對全世界的魔術師來說，「瑞格諾」就像是希臘神話中的火神普羅米休斯，從天上將火帶給全人類。感恩啊！

後現代**另類魔術師**
你永遠、永遠、永遠也猜不透
他接下來會做什麼

小 林 浩 平

Kobayashi Kohei

「小林浩平」，他是我兄弟。

我們的交情好到什麼程度呢？簡單的說，只要我到了日本名古屋(不下十次)，直到我離開的那一天為止，所有的食衣住行完全不用花一毛錢(當然他來臺北也一樣)。只要我工作上需要任何資料或道具，無論再昂貴，一個星期之內也會立刻寄到(當然如果是他需要也一樣)。在他的婚禮上，我是唯一受邀的外國人，也是唯一的致詞者。我上個星期收到他從日本寄來的一個巨大包裹，裡面裝滿了「咖哩速食包」，只因為前一陣子我說了一句：「我喜歡吃咖哩飯。」——他是我兄弟。

小林浩平是日本年輕一代最優秀

職業魔術師之一。打從一開始接觸魔術，他就立志要當一個與眾不同、讓人猜不透的魔術師。他認為魔術是一種純粹的「藝術」，魔術師就是藝術家，必須將自己的生活、思想、個性融入在「作品」中，才能稱得上是藝術。加上他在擔任百貨公司及服飾精品店櫥窗設計師時所累積的美學敏感度，讓他輕易的將時尚及舞臺藝術等等元素融入表演中。

他獨創的得獎作品「ONE」就是一個典型例子。在將近十分鐘的表演中，一身黑衣的他，將一根白色的小鳥羽毛變成大羽毛，大羽毛變成白色的手帕，白色的手帕變成白色的球，白色的球變成白色的卡片，白色的卡

♣ 兩個白痴……

118

魔術是藝術
藝術是魔術
請盡情享受魔術的世界吧

片變成白色的緞帶，白色的緞帶又變成白色的球，白色的球變成白色的泡泡，白色的泡泡最後變成白色的煙消散在空氣中。像這樣子從頭到尾只有「一」樣東西在做變化，很藝術吧？

這套獨一無二的表演讓他獲得了日本SAM國際魔術比賽冠軍、亞洲太平洋魔術比賽冠軍、香港國際魔術比賽冠軍、UGM亞洲世界魔術研討會特別獎。他也是第一位在奧地利及英國獲獎的日本魔術師。在2003年他受邀至美國魔術城堡(Magic Castle)及美國魔術師協會SAM在聖路易斯所舉辦的年會中擔任特別來賓演出。

小林浩平除了思考邏輯相當獨特之外，他的行為模式也令人難以預測，例如他跟你說話到一半，會在毫無預警的情況之下，變出烤肉、義大利麵、燒賣等等食物，有時候在一陣火光之中甚至會出現「鞋子」。這種無俚頭式的即席魔術，總是讓周圍的人爆笑不已。有許多觀眾甚至不記得他的名字，只記得他是「變出烤肉的人」。這跟那些隨身攜帶撲克牌之類的魔術師比較起來，有創意多了。

從幾年前開始，小林浩平成立了自己的演藝經紀工作室，開始為許多的演唱會、舞臺劇、服裝發表會等等商業場合設計魔術效果。同時他分別在2001、2002、2003年舉辦了個人的專場表演，都獲得很好的迴響。

| 小林浩平的網站：http://www.koheimagic.com |

小林浩平 魔術教室
Magic Lecture

不要懷疑，你沒有眼花，魔術的世界就是如此神祕

縮水的鈔票
Shrinking Bill

這是小林浩平在他家裡表演給我看的一個即席魔術。
這個魔術的效果本身已經夠有趣了，
再配上小林的無俚頭表情，讓我當場笑個不停。
不用手法，沒有機關，不須準備，沒有複雜的程序，甚至不需要練習。
這是我個人非常喜歡的魔術之一。

效果 EFFECT

這是一張鈔票。

將它揉成一團。

使出魔法的手勢。

把鈔票展開，跟其他的鈔票比比看。咦？好像變小了一點。

再將它更用力的揉成一小團。

再把鈔票展開。哇！好像變得更小了。

121

使盡吃奶的力氣，再將它揉成一小團。

再把鈔票展開。這會不會太小了！

你一定以為鈔票是因為縐了，所以看起來比較小。所以現在我用力將它拉平。

仔細看，是真的變得比一般鈔票還要小了。我沒騙你吧？

解說 EXPLANATION

〔道具〕：一張鈔票
〔準備〕：不用
〔表演〕：

> 這個魔術不需要解說，照著上面的步驟做就對了。

小林浩平的叮嚀

TIPS

① 施魔法的動作是本魔術的精髓所在，可以做得搞笑，也可以做得很神祕，完全看個人演技的發揮。

② 為什麼最後鈔票會變小呢？原理很簡單，因為之前揉了那麼多次，在鈔票上已經布滿了許多細小的縐摺，這些縐摺是無法用手壓平的，也是因為這些縐摺，讓鈔票的面積縮小了。

小心！不要望著他的眼睛，
他會入侵你的大腦
世界第一**心靈術大師**

馬 克 思 梅 文

Max Maven

如果有這麼一本魔術史，介紹古往今來最偉大的魔術師，卻沒有收錄「馬克思・梅文(Max Maven)」這個名字的話，這本書絕對可以直接送資源回收或是拿來墊桌角。

我有幸多次與馬克思先生共事，他是我非常非常尊敬的一位長者。和他一起工作是一件愉快的事，不但可以觀賞到神乎其技且充滿娛樂性的表演，也可以學習許多表演及為人處世的哲學。

在魔術的領域中，有一個很特別的項目，稱為「Mentalism(心靈術)」。表演者利用一些特殊的方法，展示預測未來、看透人心、透視、與靈界交流等等的心靈現象。這種表演有別於一般的魔術需要利用高超手法或是華麗道具，而是利用許多高深的心理學、數學、解剖學、魔術原理及高超的演技才能夠達到震撼及娛樂觀眾的效果。馬克思・梅文先生就是公認的世界第一心靈術大師，大師中的大師。

這個人究竟厲害到什麼程度，我甚至無法透過文字形容，只能稍微介

♣ Max的照片曾經刊登在世界各地超過三十本雜誌的封面。

紹一下他的經歷：

1. 他在世界各地所製作演出的電視節目超過兩百集。除了美國本土外，他曾在日本、泰國、瑞典、芬蘭、蘇格蘭、義大利、西班牙、葡萄牙、智利等國家製作過超過一季以上的節目，甚至1995年臺灣中視的某綜藝節目也曾經邀請他錄了一季的節目。

2. 他的表演足跡踏過三十個以上的國家。他的照片曾經刊登在世界各

地超過三十本雜誌的封面。

3.在全美廣播公司頻道(NBC)的特別節目「世界上最頂尖的魔術」中，他在拉斯維加斯的凱薩宮劇場裡透過電視，對全美觀眾施展讀心術。

4.1999年，他在美國福斯電視特別節目「世界魔術奧斯卡金像獎」頒獎大會上，獲得「最佳電視魔術獎」；2000年獲得「最佳心靈師獎」。他也多次獲得世界魔術師協會(IBM)及美國魔術師協會(SAM)獎項。1988年他獲得日本魔術界的最高獎項「天海賞(Tenkai Prize)」，是唯一獲得此獎的外國人。除此之外，他還獲得由好萊塢魔術城堡所頒發的「年度講師」及終身成就獎。

5.他被稱爲魔術界最有創意的思考家，他所發明的魔術，光是已經發表過的就超過了1700種。他也擔任魔術節目顧問，策畫並提供點子給許多世界知名的魔術師，包括大衛考柏菲(David Copperfield)，白老虎秀的齊格飛與洛伊(Siegfried & Roy)，拉斯維加斯第一魔術師蘭斯波頓(Lance Burton)等等。

6.他精通十國語言。

如果你有機會欣賞他的表演，就會了解什麼是真正的「大師」與「專業」。他的外型、低沉的嗓音、深邃的眼神，輕易的將周遭的氣氛凝聚成神祕的空間。他獨特的幽默感及表演方式，可以讓觀眾同時產生「哈哈大笑」與「毛骨悚然」兩種截然不同的情緒反應。如此精湛的演技，除了「神乎其技」之外，我想不出還有什麼更貼切的形容詞。

這次很榮幸邀請他來教導大家一個魔術，我非常開心，也希望各位讀者朋友會喜歡。

| Max的網站：http://www.maxmaven.com |

馬克思 魔術敎室

Magic Lecture

連魔術師也摸不著頭緒的奇怪現象

幸運發牌
Lucky Deal

這一個非常特別的魔術，是馬克思先生的作品之一。
由於他希望在這本書中親自示範這個魔術的神奇效果，
讓讀者們能夠在學會之前親身體驗不可思議的現象，
因此我將忠實收錄他所寫給我的原文翻譯。
在閱讀以下文字之前，請先準備好一副撲克牌，照著以下的說明做一次。
你一定會像我一樣覺得非常不可思議。
讓我們開始進入馬克思・梅文的神祕世界吧！

效果 EFFECT

　　我很榮幸在我的好朋友劉謙的書中貢獻一個魔術。為此，我決定教導大家一個馬上就可以表演給朋友看的撲克牌戲法。但是首先，我要先利用以下的文字，為你表演一次效果！請你準備好一副撲克牌，跟著我的指示操作。

　　讓我們先討論一下所謂的「幸運數字」這種東西，我知道在臺灣，大家都認為幸運數字是「8」，但是在我的國家美國，傳統的幸運數字是「7」(Lucky Seven)，這就是我們等一下要使用的數字。另外，你知道一副撲克牌裡，最幸運的是哪一張牌嗎？我相信是「方塊Q」，因為它代表的是「獲得成功與財富的女士」。現在，讓我們用以下的一個小小實驗來證明這件事。

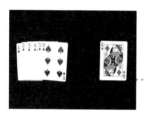

① 這個表演，總共只需要用到七張牌。請在你的撲克牌中挑出六張牌：「黑桃的A、2、3、4、5、6」，然後再挑出「方塊Q」。我們只需要這七張，其餘的牌我們用不到，可以收起來。

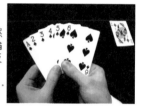

② 現在，先將方塊Q暫時放到一邊去，然後將黑桃的六張牌按順序排好。(無論是A23456或是65432A都沒有關係，反正我看不到，你可以偷偷自行決定。)

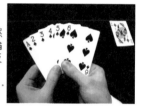

③ 把這六張牌面向下拿在手上，一張一張的發三張牌到桌子上重疊在一起，再將手上剩下的三張牌放在剛剛發的牌旁邊。

④ 現在，桌上有兩疊牌了(各三張)。拿起其中一疊牌，蓋在另一疊的上面。(哪一疊蓋在上面，你自行偷偷決定)。

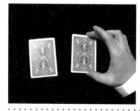
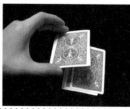

⑤ 拿起這六張牌，做一次「切牌」，如果你高興，可以多切幾次(你自行偷偷決定)。(請注意，不是「洗牌」，是「切牌」。就是從這疊牌的任何一個位置分開成兩堆，然後上下交換，在臺灣也有人說「倒牌」。)

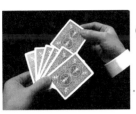

⑥ 拿起放在一旁的方塊Q，插進這六張牌中的任何一個位置(要插進哪裡，你自行偷偷決定)。

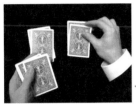

⑦ 再將手上的這疊牌做一次「切牌」。然後，就像你在玩其他的撲克牌遊戲一樣，將手上的牌左邊一張、右邊一張、左邊一張、右邊一張發成兩疊。最後，桌上會有兩疊牌，一疊有三張，一疊有四張。

⑧ 再次隨意拿起桌上的任何一疊牌，蓋在另一疊上面(哪一疊蓋在上面，你自行偷偷決定)。

⑨ OK！將整疊牌在手中攤開，不要更動它們的順序，也不要讓我看到牌面(我現在真的看不到，但是當你表演給你的觀眾看時，記得告訴他們不要讓你看到牌面。如果你發現方塊Q是在整疊牌最左邊或最右邊的位置。那就再切一次牌，讓方塊Q在整疊牌的中間某個位置。

剛才一連串程序之中，你有許多機會可以自由做出許多選擇跟決定。但是現在，我可以很自信的預測，此時方塊Q的前後兩張牌，數字加起來一定等於「7」。我沒猜錯吧？(不管試幾次，都會是這樣的結果，你可以馬上表演給你的朋友看，不過程序要記熟喔。)

馬克思・梅文的叮嚀

① 這個魔術非常奇妙，但是需要一點演技，不要只是埋頭操作整個過程，否則會太沉悶。你可以配上自己的臺詞，例如命運之神、牌運、占卜等話題。

② 最後的效果，你可以猜紅心Q前後兩張牌加起來的數字(當然一定是7)，也可以直接說：「現在紅心Q的位置是在兩張加起來是7的牌中間對吧！」不過我覺得第一種較好。

大師專訪
THE INTERVIEW WITH MASTER

劉　謙： 請問你從幾歲開始接觸魔術？如何開始？

馬克思： 我開始學習魔術是大約七、八歲的時候。我從小就對怪怪的事物充滿好奇，例如恐怖片、科幻藝術、漫畫書、卡通等等，而學習魔術能夠讓我自己創造出許多怪怪的東西。

劉　謙： 你認為心靈術跟一般的魔術有什麼不同？

馬克思： 大多數的魔術都是視覺性的，也就是物件消失出現漂浮移動等等一目瞭然，雖然裡頭也有一些思想層面的東西，但是心靈術則幾乎全是由一些「概念」所組成的。我認為這是最大的不同之處。

劉　謙： 為什麼你會想成為一個「心靈師」，而不是一般的「魔術師」？

馬克思： 我選擇了最適合自己的魔術領域，因為我的興趣在於思考，而不是身體的活動(比如說：我從來不做任何運動……)。心靈術最著重的就是思考。當然，我非常喜歡觀賞視覺性的魔術，但是我自己卻喜歡研究或表演比較概念性的魔術。

劉　謙： 你看起來真的是有夠神祕，連我有時候都懷疑你是不是真的能夠看穿人心。你到底可不可以？

馬克思： 我不是巫師，也不是靈媒，但是我花了很多年鑽研心理學，並應用在我的工作上。所以，我當然不能夠閱讀別人的思想，但是我可以察覺(或影響)他們思考的方向。

劉　謙： 對於有志成為專業心靈師的朋友們，有沒有什麼必修課程？

馬克思： 「阿尼曼(Theo Annemann，十九世紀美國心靈術大師)」的著作「Practical Mental Effect」是我認為最好的心靈術書籍，一定要看。這本書裡的基本原理數十年來一直被沿用；當然市面上還有許多很好的資料及書籍，但所有的基本觀念全部可以在阿尼曼的書中找到。所以我認為一開始接觸心靈術時，讀他的書是一個最好的方式。接著，我的建議是讀遍其他所有你能夠找到的相關書籍！永遠不要停止，就像我一樣。只要不斷學習，你就永遠不會停止成長。

劉　謙： 你發明了有夠多的魔術，這些點子到底都是從哪裡來的？

馬克思： 我不斷強迫自己思考一切事物的可能性。我閱讀了非常多魔術相關書籍，但通常最好的點子都是從別的地方來的，例如一部有趣的電影，一則巧妙的笑話，一幅迷人的畫作……生活中的一切都能夠刺激我的想像力。

劉　謙： 觀賞你的表演時，我發覺你看起來跟世界上其他任何表演者都不一樣，你是如何發展出自己獨一無二風格的呢？

馬克思： 為了開發自己的形象與風格，我仔細思考過什麼東西最適合自己。我發現當我站在舞臺上，帶給觀眾的是一種「清醒的夢境」，也就是雖然所有的人都是清醒著，卻體驗著在夢中才會發生的事情。所以我的造型跟行為必須先符合我自己的夢境，才能夠將它傳達給我的觀眾。

劉　謙： 請告訴大家你最喜歡的一句座右銘。

馬克思： 噢，那還真不少！我想我最喜歡的一句，是法國科學家Louis Pasteur所說的：「Chance favors the prepared mind. (機會是留給做好準備的人)」。

東京的魔術酒吧

顧名思義，所謂的魔術酒吧，就是有魔術師表演的酒吧，這是日本夜生活的特殊文化之一。客人們在酒吧裡一面小酌，一面觀賞魔術師精采的表演，度過一個奇妙難忘的夜晚。

能夠在魔術酒吧中表演的魔術師，通常都是實力一等一的頂尖高手。我所見過日本最厲害的幾個魔術師，幾乎都是在魔術酒吧中認識的。因為每天要面對不同的客人，還有各式各樣的突發狀況，所以魔術師們鍛鍊出了完美的魔術技巧以及超凡的應變能力。更重要的是，通常一家魔術酒吧的生意是否興隆，完全取決於駐店魔術師的個人魅力，所以不但魔術要表演得好，還要有豐富的娛樂性，當然與客人們的互動與高超的談吐技巧也是非常重要的。

每一家魔術酒吧都有自己的特色，大部分都是提供所謂的「近距離魔術」表演，也就是魔術師在吧臺中或是座位旁，以近距離互動的方式，讓客人們體驗魔術的無窮魅力。也有些酒吧舞臺、燈光、音響一應俱全，魔術師在臺上表演稍具規模的「舞臺魔術」。有些酒吧只有一位駐店魔術師(通常是老闆本人)，有些下至服務生，上至老闆，所有的店員20幾人無一不會變魔術。

魔術酒吧的裝潢與格調，通常都相當高級，所以消費都很高，而且採預約制，也就是說如果不訂位，常常是一席難求，所以客人大部分是企業的白領階級。除此之外，也有許多知名的職業魔術師喜歡在這裡聚會，一面喝酒聊天，興致來了也會隨性露兩手給客人們看。

許多國家都有魔術酒吧，但是在日本，數量之多，可以算世界第一，而且大部分都集中在銀座一帶夜生活繁榮的地區。在這裡，我要推薦一些我曾經去過的魔術酒吧，如果有機會去東京，千萬不要錯過機會，一定要去體驗一下。

兔子屋 うさぎや(Usagiya)

TEL：(03)3583-5344
ADD：東京都港区赤坂4-3-5　淨土寺內

這是我極力推薦的一家魔術酒吧，地點非常隱密，沒有熟人帶領幾乎不可能找得到。「兔子屋」是一間很高級的酒吧，感覺很像私人俱樂部，總共有三層，除了20桌之外還有數間VIP包廂。這裡的魔術師全部身穿名牌西裝，光鮮亮麗，顯示出整家店不凡的格調。另外服務生有十幾個人，無一不會變魔術，在這裡，可以說連空氣都瀰漫著魔術的味道。

這家店的魔術表演方式非常特殊，所有的店員及魔術師組成一個默契絕佳的團隊，有時候其中一位魔術師找到觀眾所選的牌時，店裡會突然響起輕快的音樂，然後所有的服務生都會立刻放下手上的工作，開始跳舞十秒鐘，結束之後，大家又好像沒事一樣繼續手邊的工作，我第一次去的時候看到這種景象，當場笑到喘不過氣。

Half Moon

TEL：(03)3289-2188
ADD：東京都中央区銀座8-7-11　ソワレド銀座第2弥生ビル９Ｆ

　　這是我個人最喜歡的一間魔術酒吧「Half Moon」，這裡的魔術秀是我所看過最棒的近距離魔術表演。唯一的老闆兼魔術師「HIDE(ひで)」，雖然不是很有名，但是他的魔術已經到了出神入化的境界，表演的內容雖然全都是所有魔術師耳熟能詳的老魔術，但是一到了他的手上，就好像真正的魔法一樣撼動人心。至今我已經觀賞過許多次，但沒有一次不深受感動。我從台灣帶去的隨行助理瀚佑，第一次看到HIDE的表演，竟然感動的流下淚來。

　　這家店並不大，而且一個晚上只有三次的「SHOW TIME」，分別是晚上八點半、九點半、十點半。所以一定要算好時間，而且一定要預約，否則會沒位子喔。

♣中間的就是老闆兼魔術師HIDE，他是我所見過最厲害的近距離魔術師。

♣ SHOW TIME

忍者(Ninja Akasaka)

TEL：(03)5157-3936
ADD：東京都千代田区永田町2-14-3 赤坂東急プラザ1F

　　這家詭異到極點的店其實不是酒吧，而是類似居酒屋的餐廳。整家店以「忍者」為主題，非常非常酷。

　　這間店非常大，所有的服務生全都是忍者裝扮，一邊跑來跑去，一邊不斷的吼叫一些聽不懂的忍術咒語。店裡四處都充滿了數不盡的機關，一進入餐廳的玄關，根本找不到入口，此時所有的客人必須一起大喊「通關咒語」，才會出現吊橋讓客人通過。

　　忍者會隨時隨地從牆壁的旋轉暗門、天花板等等意料不到的地方出現，菜單不但是古老的捲軸，而且每一道菜也都是以忍術來命名。上菜的時候，忍者會做出奇怪的手勢、念咒語，然後鍋子底下爆出火焰來為菜加熱，實在有夠好笑。

　　用餐的時候，還會有忍者過來為客人表演號稱「忍術」的近距離魔術，例如「忍法，漂浮壽司」、「忍術奧義，移動的硬幣」等等。這家餐廳的料理非常精緻，所以價格不斐，去之前一定要先確認荷包裡有足夠的銀子。另外，記得一定要事先訂位，否則只能在店外乾瞪眼，連忍者的吼叫聲都聽不到喔。

歡樂谷國際魔術節「全球魔術冠軍秀」

Happy Valley International Magic Festival,
Shenzhen, China 2004年10月1日~7日

🍀 園區內的劉謙大型海報

歡樂谷

　　「歡樂谷」是中國最大的主題樂園，占地35萬平方公尺(臺灣最大的主題樂園六福村的兩倍)，分成8個主題區。經過計算，若要將歡樂谷中所有的遊樂設施全部玩過一遍，總共需要36個小時(也就是得買三次票，花三天的時間)，是一個很有規模的地方。

　　在這裡舉辦的「國際魔術節」是歡樂谷一年一度的盛事，整整一個星期都籠罩在一片「魔幻氣氛」當中。除了每天晚上在主劇場上演的「世界魔術冠軍專場表演」外，園區裡的各個主題區也都各有許多魔術師在小劇場或露天舞臺輪流表演，甚至有很多街頭魔術師分布在園區裡，為遊客表演近距離魔術。除此之外，在這裡到處可以看到販賣簡易魔術道具及教學光碟的攤位，提供給想學一兩招的遊客們。在這七天之中，整個園區可以說是魔術處處有、無處不魔術。

◉ SHENZHEN

♣ 開幕式

♣ 彩排

♣ 這個像馬戲團帳棚的巨大建築物就是「主劇場」，也是我每天上班的地方

開幕式

　　第一天晚上魔術節的開幕式讓我印象非常深刻。在巨大的主劇場之中，觀眾座無虛席。晚會開始後，不但有許多的舞群演出豪華的開場舞，還有大型的升降舞臺及聲光特效，把場面搞得很壯觀。接著配合大型螢幕上所播出的表演片段，一位一位的介紹來自世界各地的魔術師出場。托「魔星高照」在大陸播出的福，我似乎是現場觀眾唯一認識的魔術師，所以出場的時候獲得全場最熱烈的掌聲。謝謝大家！謝謝大家！

♣ 我最喜歡的表演者「伊凡‧奈區波蘭可」

♣ 當代第一大型幻術設計家「法蘭茲‧哈拉利」

世界魔術冠軍專場表演

　　真的，這場秀真的是相當了不起，演出的「卡司」全部都是當今世上第一流的大師(除了我以外)。其中，我最喜歡的就是1997年FISM世界冠軍，俄國的「伊凡‧奈區波蘭可(Ivan Netcheporenko)」的表演。

　　他從頭到尾所使用的道具只有一塊紅色的披風，配合著緩慢的俄羅斯傳統音樂，披風就像是活的一樣在臺上飄來飄去。而且在披風移動的過程中，出現了許多大小不一的俄羅斯娃娃，可愛的站立在臺上。接著披風的上面出現一個可愛的人頭，隨著音樂做出許多可愛的表情。最後，人頭與俄羅斯娃娃全部消失，披風也隨著音樂緩緩的飄到後臺去。

　　這個結合傳統，可愛又夢幻的表演，在1997年德國的FISM大賽中，讓伊凡成為兩百多個參賽者中唯一獲得全場起立鼓掌的魔術師，現場3000多名來自世界各地的觀眾(大部分是魔術師)，為了表達內心的感動，激動的用腳用力踏著地板，震動了整座劇場，成為魔術界的傳奇。

來自希臘的喬格斯

與「自己」互動的喬格斯

白天的表演

晚上的表演

另外，跟我同一間休息室的希臘魔術師「喬格斯」所表演的內容也相當特別。他利用一面巨大的投影螢幕，不斷的跟螢幕中另一位穿著不同衣服的「喬格斯」做各種有趣的互動，例如螢幕中的人會將他手上點燃的蠟燭吹熄，兩個人互相搶奪手上的道具等等，非常有趣且不可思議。最後，螢幕外的喬格斯走了影片中，而影片中的喬格斯則走到外面來。

至於我自己，這次準備了兩套表演。白天表演的是與現場觀眾互動的魔術(因為我會說中文)，再加上讓桌子在空中飛來飛去作為結尾；晚上則表演得獎招牌作Feather Fantasy，就是配合許多火光等特效，空手變出一大堆鴿子的快速程序。

每天晚上表演結束之後，所有參與演出的表演者都會在劇場前的廣場與觀眾照相留念。如果想要簽名，按照主辦單位的規定，只能夠拿現場販賣的紀念T恤給魔術師簽，其他一概不予受理。所以旁邊販賣紀念T恤的攤位老闆，拿著擴音器不斷的廣播：「誰不想留住歡樂？誰不想把握現在？今天就快來買歡樂谷國際魔術節紀念T恤，只要五十元，魔術大師的簽名就是你的。」不知為何，聽起來就是怪。

後臺

每天除了表演的時間要待在主劇場裡之外，大多都是跟著其他一起表演的魔術師們在園區中閒晃順便看表演，或者待在休息室中聊天哈拉，玩撲克牌。說到撲克牌，你一定以為一群魔術師一定是在研究撲克牌魔術。錯了！自從我教會大家玩「心臟病」之後，撲克牌這種東西在這些魔術大師的心中就被重新賦予了生命，每天大家都玩得不亦樂乎哩。

後來撲克牌玩膩了，大家就開始互相把玩對方的道具，研究機關的構造。這在魔術師之間本來是一項很大的禁忌，因為對魔術師來說，許多自己原創的機關與點子都是最高機密，絕對不會輕易示人(尤其是同行)。但是大家在後臺實在是太無聊了，才會像這樣沒事找事做。(無聊真的很可怕)

等到後來差不多互相都知道對方的魔術是怎麼變的之後，大家又發現「自拍」的樂趣，每個人都拿出自己的相機拍了許多奇怪的照片。魔術師的生活真是乏味啊！

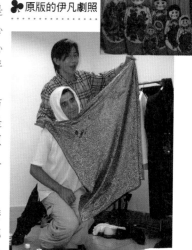

♣ 原版的伊凡劇照

♣ 與喬格斯模仿伊凡的劇照

工作人員

　　舞臺工作人員對臺上的表演者來說，根本就是掌握生殺大權的神，布幕的控制、燈光的效果、配樂播放的時機，都操控在他們手上，所以無論到任何地方表演，我所做的第一件事，一定是先去跟工作人員「拜碼頭」，拉拉交情，才能夠確保正式演出的時候他們不會突然性的「失憶」或者「鬧情緒」。

　　歡樂谷的工作團隊非常專業，我們這一個星期的合作相當愉快。只不過，他們是我所見過最「豪邁」的工作團隊，在第一天的歡迎酒會中，我不知死活的去找他們聊天，沒想到酒酣耳熱之際，他們突然HIGH起來倒了滿滿一杯酒精濃度高達百分之六十五的白酒叫我乾掉，我當然不肯，沒想到他們竟慢條斯理的說：「ㄟ……這個……劉老師您不喝也沒關係，只不過明天的表演您可能要自己打燈了……。於是在這樣的脅迫之下，我只好乖乖的硬著頭皮將眼前的酒乾掉。正當我頭昏眼花、腸胃翻滾的時候，沒想到他們又倒了第二杯：「劉老師~~您真豪爽，給個面子，這杯也乾了吧~~」

　　魔術師討生活真是不容易啊！

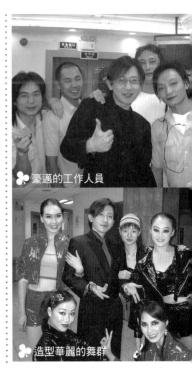

♣ 豪邁的工作人員

♣ 造型華麗的舞群

閉幕酒會

　　這是我此行最難忘的一個晚上。整個PARTY是在一家披薩店舉行，除了有豐盛的自助餐之外，許多魔術師也會被現場的長官或是工作人員要求，即興來上一段表演。

　　義大利的「阿爾多‧柯倫比尼（Aldo Colombini）」展示了他出神入化的魔術手法，他請現場12位觀眾從整副撲克牌中各記住一張牌，經過洗牌後，他使用了十二種不同的手法非常快速的將這十二張牌變出來，讓所有在場的魔術師或非魔術師全看得目瞪口呆。阿爾多的表演不但神奇，而且他說的笑話非常非常好笑，是我相當激賞的一位大師。

　　而我，則是在開場的時候變出了一瓶香檳，祝賀活動圓滿結束。

♣ 變出香檳，祝賀活動圓滿結束

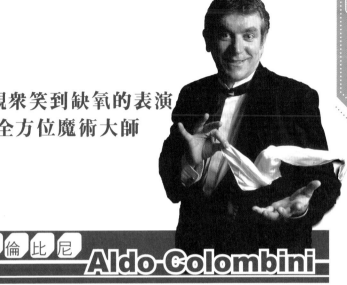

能夠讓全場觀衆笑到缺氧的表演
魅力無窮的**全方位魔術大師**

阿爾多‧柯倫比尼 Aldo Colombini

　　目前定居美國的義大利魔術師「阿爾多‧柯倫比尼」是世界上最頂尖的魔術表演者之一。他曾經在全世界五十個不同的國家表演過，其中包括了美國、加拿大、日本、澳洲、南非、中國大陸、臺灣，以及歐洲所有的國家。

　　他也是唯一囊括了好萊塢魔術城堡所頒發的所有類別的年度魔術師獎項的人，包括了「最佳年度舞臺魔術師」、「最佳年度近距離魔術師」、「最佳年度研習會講師」、「最佳年度喜劇魔術師」、「最佳年度宴會魔術師」。要知道，通常一個魔術師是不太可能精通所有魔術類別的，也就是說一個能夠將舞臺魔術表演至登峰造極境界的魔術師，通常近距離魔術都不太行，更別說是搞笑了。阿爾多能夠在所有的類別獲得年度魔術師的

殊榮，在魔術界的歷史上是前所未有的事。

　　他最擅長的，就是將魔術與夜總會的搞笑脫口秀結合在一起。所以他的表演不但可以讓觀衆因爲不可思議的魔術效果而瞠目結舌，也因爲他幽默搞笑的演技而開懷大笑。

　　在傳統觀念裡，一個頂尖的魔術師，其中一個必備的條件就是「靈巧」。但是當我八年前第一次見到阿爾多的時候，完全無法把他跟「靈巧」這兩個字聯想在一起。他巨大的外型，緩慢的動作，隨便的穿著，讓我完全以爲他只是一個粗手大腳的洋鬼子，一點也不像魔術很厲害的樣子。

　　直到我第一次看到他在舞臺上的表演，我才知道什麼叫做「靈巧」。他細膩而優雅的動作，讓手上的每一

♣ 阿爾多的教學DVD

Aldo Colombini

劉謙，祝你新書大賣

樣物件都像是發出光芒，高超的手法，甚至讓魔術師們都嘆爲觀止；而他搞笑的說話方式與肢體動作，讓我從頭到尾幾乎笑到窒息。他充分利用了自己的個人魅力，帶領著現場觀眾的情緒，讓每一個人都陶醉在歡樂及愉悅的情緒裡。人不可貌相啊！

阿爾多不但是一個頂尖的表演者，同時也是一位卓越的魔術發明家及老師，他每個月不但會在「世界魔術師協會」（IBM, International Brotherhood of Magicians)的月刊「The Linking Ring」發表專欄文章，公布自己最新的魔術發明及心得，也在世界各地舉辦許多講座，分享他多年來的表演經驗及作品。

這一次，他很大方的提供了兩個自創的魔術跟本書的讀者朋友分享，讓我們掌聲爲他鼓勵鼓勵……啪啪啪……

| Aldo的網站：http://www.mammamiamagic.com |

阿爾多 魔術教室
Magic Lecture

沒可能的，這一定是幻覺，全都是幻覺，嚇不倒我的

定位偵測
Easy Location

這個魔術的原理真的是精妙得不可思議。
當我照著阿爾多的說明做到最後一步的時候，整個人完全傻掉，
完全無法理解為什麼會有這樣的事情出現。
接著，馬上我就打電話給兩位魔術師的朋友，請他們在家中拿著撲克牌，
同樣按照指示也做一遍。結果當然可想而知，
他們也是呆在電話前，久久不能自己……
不過這個魔術的程序有點複雜，請務必記清楚每一個步驟，不要做錯了。

圖解省略。總之，觀眾記住一張撲克牌，魔術師使用非常神奇的方式將那張牌找出來。

EXPLANATION

〔道具〕：一副撲克牌，請注意，必須要有完整的52張牌(不需要鬼牌)。
〔準備〕：不需要。
〔表演〕：

請觀眾洗牌。

把牌拿回來之後，請對方從整副牌上面抓取一小疊牌(記住，是一「小」疊，不要超過三分之一)。

請觀眾轉過身去，偷偷數一下手上有幾張牌，不要告訴魔術師。這裡假設是「12」張。數完之後請觀眾將這疊牌暫時保管好。

魔術師左手拿著剩下的牌，右手拇指在上面，四隻手指在下面拿起整副牌最上面的一張。牌面朝向觀眾(自己不要看)。

再用同樣的方式從左手拿起第二張給觀眾看。第二張必須重疊在第一張的前面。

觀眾偷偷記住第十二張

用同樣的方式再拿起第三張、第四張……告訴觀眾，他的手中有幾張牌就記住第幾張。例如，如果他剛才抓了12張牌，就請他偷偷記住你現在翻開的第十二張。記好了之後，也不要告訴你。

再請觀眾交回一開始
拿走的牌。同樣的,
也是放回左手牌的
「下面」。

依照這樣的方式,數到第「18」張
牌的時候停止。說:「好了,我想
你應該已經記好了那張牌。」然後
將右手的18張牌放回左手剩下牌的
「下面」。

將整副牌交給對方。

請對方從最上面的牌開始,一張一張翻
開發到桌上。發第一張的時候,口中
念:「十」,發第二張的時候,口中念
「九」,第三張的時候念:「八」……
一邊發牌一邊從十倒數到一。

這樣一直發牌下去,會有兩種結果

第一種結果

如果翻開來的牌的數字,剛好就是口中所
念的數字,就停止發牌。有點像是心臟病
遊戲,只不過這裡是要「倒數」。

第二種結果

如果一直數到「一」都沒有
同樣數字的牌,那麼就再從
左手拿一張牌起來,「背
面」向上蓋在這一疊牌的最
上面當作結束。

重複以上的方法，請觀眾利用手上剩下的牌，一邊倒數一邊再發第二疊牌。同樣的，如果發到跟念出來的數字相同的牌，就停止發牌，如果沒有，發完十張之後，再從左手拿一張牌，　背面向上，蓋在這一疊牌的最上面。

再用同樣的方法，一邊倒數，一邊發第三疊牌到桌上。

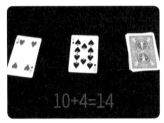

此時桌上應該有三疊牌，而觀眾的手上也還剩下一些。

請觀眾將桌上三疊牌最上面，面向上的牌數字相加(面向下的不用管它)。圖中的例子：10+4=14

假設得出來的數字是「14」。請觀眾再從手上剩下的牌中，從上面開始發14張牌到桌上。

現在，翻開觀眾手中剩下來的牌最上面一張，就是他剛才心中所記的牌。

如果，桌上三疊牌的頂牌沒有一張是正面，那麼觀眾手中剩下來的牌最上面的那一張就是他心中的牌，直接翻開就對了。

阿爾多的叮嚀

TIPS

照著說明做就對了。「JUST DO IT!!」

翻身的四張A

Flipping Aces

日本著名的魔術構想家「藤原邦恭(Fujiwara Kuniyasu)」
曾經在魔術雜誌上發表過一個傑出的作品，稱為Automatic Ace Triumph。
阿爾多將這個作品改良之後，效果變得更強烈而且直接，
最重要的是，完全沒有任何手法，只要按照說明，馬上就能學得會。
在任何時候只要拿起撲克牌就能夠表演。心動了嗎？繼續看下去吧。

效果 EFFECT

將十六張撲克牌正正反反、亂七八糟弄亂。
最後把牌攤開，所有的牌都變成背面向上。只有四張A是正面向上。

解說 EXPLANATION

〔道具〕：一副撲克牌。
〔準備〕：不需要。
〔表演〕：

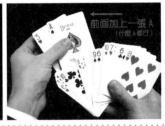

① 撲克牌面向自己攤開，首先從裡面隨便抽出一張牌。

② 再抽出一張A，重疊在這張牌的前面。

③ 再從整副牌的最後面隨便加上兩張牌。重疊在這張A的前面。

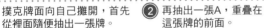

⑤ 重複以上的動作三次，桌上就會有四疊牌(每一疊的第二張都是A)。剩下的牌用不到，放到旁邊去。

④ 將這四張牌背面向上，放置在桌上。

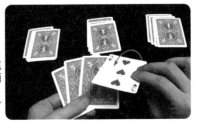

⑥ 跟觀眾說明接下來的表演只需要用到這16張牌。拿起最左邊的一疊，將最上面的牌翻開成正面向上，再重疊在最上面。

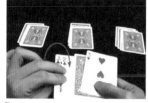

⑦ 再用左手將下面的兩張牌翻開成正面向上，同樣的，放回下面原來的位置。

⑧ 將這疊牌放回桌上原來的位置。

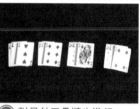

⑨ 對另外三疊牌也進行同樣的動作。

⑩ 將第一疊牌蓋在第二疊上面，第三疊牌蓋在第四疊上面。

⑪ 接下來請觀眾從桌上剩下的兩疊牌之中，隨便選一疊。

⑫ 將觀眾所選的那疊牌全部翻過來。

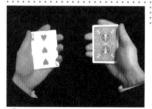

⑬ 兩手各拿起一疊牌。

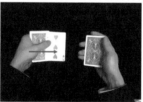

⑭ 左手用大拇指將最上面的牌發到桌上。

⑮ 右手也將最上面的牌發到桌上，蓋在第一張的上面。

⑯ 左手再發一張蓋在上面。

⑰ 右手再發一張，左手再發一張……直到兩手的牌全部發完為止。(也可以右手先發，隨你高興。)

⑱ 請觀眾「切(倒)」一次牌。

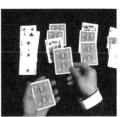

⑲ 拿起這疊牌,從左到右一張一張發成四份(就像玩大老二一樣)。在發牌的過程中,你可以強調這些牌有正也有反。

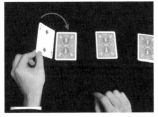

⑳ 此時桌上有四疊牌。將最左邊的那一疊翻轉,蓋在第二疊上。

㉑ 第三疊再翻轉蓋在第四疊上。

㉒ 將整疊牌弄整齊放在桌上。跟觀眾說明剛才一系列複雜的動作已經將整疊牌搞得亂七八糟,有正有反。

㉓「你知道一副牌中最大的數字是什麼嗎?」

「沒錯,就是A。」將整疊牌攤開,只有四張A是正面向上的。

阿爾多的叮嚀
TIPS

當你一開始從整副牌中挑選出十六張的時候,最好不要讓觀眾看見裡面有四張A,這樣最後的效果會比較強烈。

水都威尼斯

義大利國際魔術大會
Congresso Annuale Internazionale 2004
by Club Magico Italiano
2004年10月14日~17日

● 所有受邀演出的特別來賓

　　我一直覺得義大利是一個很不可思議的國家，從文藝復興時代開始，全世界最頂尖的藝術家及設計師幾乎全都集中在這裡。義大利人的血液之中，似乎有著天生的藝術細胞，對美的事物有著敏銳的觸覺。

　　所以，在我以前的印象之中，義大利人看起來應該是充滿氣質、纖細、敏感、俊美、憂鬱、斯文才對。直到我開始跟義大利人接觸之後，才發現他們很少能夠跟以上這些形容詞扯上關係，不知道是出了什麼問題，顯然藝術細胞跟外表並沒有成正比。我實在很難想像頂著啤酒肚、啃著披薩、每天只會把妹的義大利老粗坐在畫布前是什麼畫面。這真是一個奇妙的民族。

　　義大利的藝術重鎮威尼斯附近有一個小鎮，叫做「阿巴諾（Abano）」，從一百二十年前開始，每年都會舉辦一次為期四天的國際魔術師大會，來自世界各地的魔術師將在這裡共聚一堂，互相交流彼此的心得、經驗及最新的技術。活動的內容除了魔術講座之外，當然還包括了道具展銷、國際魔術比賽，以及來自世界各地大師的國際魔術秀。

　　能夠受邀參加這個活動對我而言很值得開心，因為義大利不但是我早就夢寐以求想要遊歷的國家之一，再加上據說我是大會一百二十年來第一位邀請的華籍魔術師，歷史意義非凡呢。

◉ ITALY

♣ 歡迎酒會。男生每人可獲得一瓶紅酒，女生每人可獲得一束鮮花。

♣ Domeniko Dante 家中的Party

PARTY

　　在義大利的一個多星期，發現義大利人是一個很喜歡開PARTY的民族。活動還沒開始，主辦人歐洲魔術商業聯盟主席「多明尼克・丹提(Domeniko Dante)」就邀請所有的演出嘉賓到他的私人豪宅中開PARTY。大會開始之後的第一天晚上，也有所謂的歡迎酒會。接下來每個晚上也都毫無例外的有各式各樣的PARTY，直到最後一天為止。雖然每天都很開心，但我還是不禁懷疑他們每天的生活中，到底有多少時間是在認真工作的呀？

♣ 謝幕。左起：傑森、米爾可、我、里一磨

♣ 某Party。左起：劉明亞、傑森、米爾可、我、里一磨

表演

　　第三天晚上的國際魔術秀，我被安排在開場表演(因為我的表演節奏快速，而且運用了很多刺激感官的特殊效果，所以很多魔術大會都喜歡將我安排在開場)。在後臺休息室準備時，一面準備，一面與其他的魔術師聊天說笑。年僅23歲，曾得過FISM世界大賽GRAND PRIX大獎(這是世界上最高的魔術獎項，相當於奧運金牌裡面挑選出來的金牌)的「傑森・拉提瑪(Jason Latimer)」秀給大家看他道具箱的內部，裡面幾乎沒有什麼道具，全部是各種顏色的襯衫，原來他會在上臺前根據自己當時的心情決定襯衫的顏色，超特別的。

　　當我覺得傑森的思考方式真是詭異的時候，看到另一位魔術師，來自大陸上海的魔術新秀劉明亞從道具箱拿出他從上海大老遠帶來的「雞蛋」，因為他擔心國外沒有「白色而橢圓」的雞蛋，因此一定要自己帶來才放心……。得過無數世界魔術大獎的「米爾可(Mirko)」，在換衣服的時候，露出自己浮現出一根根肋骨的「胸肌」，到處說要跟人單挑。我發現，魔術師的厲害程度，跟私底下的白痴程度成正比。

　　這場表演狀況還算不錯，尤其是觀眾全都好像嗑了藥一般非常興奮，臺下口哨聲、歡呼聲及掌聲源源不斷，讓所有的表演者都充分感受到義大利人的熱情。

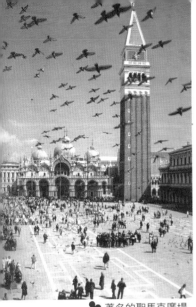

♣ 著名的聖馬克廣場

♣ 皇宮內院的甬道

只有船沒有車的威尼斯

「水都」威尼斯是我所去過最特別的城市。從出了機場開始，我就沒看到車子，在這個城市移動的方式只以兩種，走路或坐船。而它也是我高度強烈推薦給大家的一個旅遊聖地，通常，出國旅遊有幾種不同的目的：觀賞古蹟、欣賞風景、購物等等，威尼斯正好是少數符合這三樣目的的最佳選擇。

整個威尼斯最重要的景點都是大約十二世紀時建成的，所以觸目可及的許多壯麗建築物全都有近千年的歷史。其中，「聖馬克廣場(Basilica San Marco)」、「托卡雷皇宮(Palazzo Ducale)」、「嘆息橋(Ponte Dei Sospiri)」等等地方，更是著名。

在街道巷弄中有無數的大小店面，提供許多精緻商品，無論是名牌服飾(比臺灣便宜很多)，當地的手工紀念品，以及許多風格特殊的藝術品，都可以在這裡找到。我在這裡逛了整整兩天，收穫非常豐富。

不過要注意的是，通常觀光地的小偷扒手很多，走在街上或是人群中的時候要格外小心隨身的包包或貴重物品，一位日本友人就有在威尼斯現金被扒走的經驗。所以出門在外一定要提高警覺喔。(再次想起自己的切身之痛)

♣ 在廣場遭遇鴿子群的襲擊。
右邊是日本魔術師山本勇次。

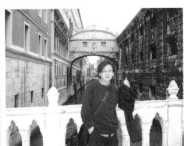
♣ 後面是通往地牢的嘆息橋

直接衝擊到你內心深處的表演
來自阿根廷的**得獎機器**

米 爾 可

Mirko

2004年在拉斯維加斯所舉辦的「世界魔術研討會」(World Magic Seminar)比賽中，全場一千多名觀眾票選出心目中最佳的魔術師，當我自信滿滿的以為冠軍已是我的囊中物時，一位來自阿根廷的年輕小夥子，讓我以第二高票的姿態飲恨落敗，搶走了我很想要的「金獅子獎」(Gold Lion Award)，讓我的夢想當場幻滅。我恨不得掐死他，但是基於運動家精神，我並沒有這麼做啦。

♣ 舞臺上的米爾可

Mirko是一個讓我又愛又恨的傢伙。恨的是我為了這場比賽，花了相當多的時間及心力準備，卻因為他的出現，一切努力都變成白費。愛的是，他的表演真的是太棒了！

23歲的米爾可，幾年前還是阿根廷一間小魔術商店的員工，他一直夢想著有一天能夠旅行世界各地表演屬於自己的魔術。他當時完全想不到，短短的兩年，他的夢想就成真了。

他的表演是以「泡泡與小丑」為主題，據他的說法，這是以童年的夢想為藍圖創造出來的節目。他將在空中飛舞的肥皂泡一顆一顆抓在手上，變成晶瑩剔透的玻璃球，從泡泡中變出絲巾、玫瑰花、鴿子之類的東西。最後，他將自己慢慢的變成一名小丑，隨著漫天的泡泡一起浮到空中。

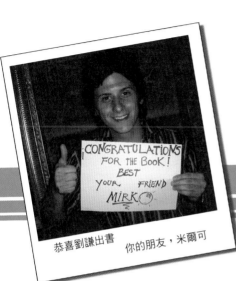

恭喜劉謙出書　　你的朋友，米爾可

這套表演在2003年到2005年之間讓他獲得了幾乎全世界所有重要魔術比賽的冠軍，包括「阿根廷全國魔術比賽冠軍」、「西班牙國際魔術比賽冠軍」、「法國國際魔術比賽冠軍」、「世界魔術師協會國際比賽冠軍與觀眾票選獎」、「美國魔術師協會國際比賽金牌獎、觀眾票選獎與最佳創意獎」、「摩洛哥皇室世界魔術之星比賽金魔杖獎」、「世界魔術研討金獅獎」、「北京世界大師邀請賽金龍獎」、「FISM世界魔術奧林匹克大賽一般魔術部門第三名」，說他是得獎機器一點也不為過。

近年來，他的足跡遍布世界各地三十幾個國家著名的夜總會及劇院，其中包括了法國巴黎著名的瘋馬夜總會(Crazy Horse)，摩洛哥皇家歌劇院等等。

♣ 在義大利

♣ 在美國IBM大會後臺

| Mirko的網站：http://www.mirkomagic.com |

今天我才知道，原來硬幣有長翅膀……

瞬間移動的硬幣
Two Coins Assembly

這是一個非常具有視覺效果的魔術，
整個過程看起來就像魔法一般不可思議。
雖然需要一點小小的準備，
但是幾乎不可能會被觀眾看出來(如果表演得好)。

效果 EFFECT

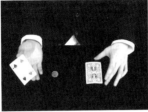

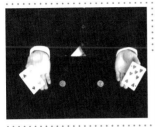

桌上有兩枚硬幣,手上有
兩張撲克牌。

用一張撲克牌蓋住一枚硬幣。

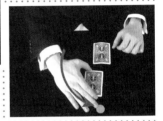

另一枚硬幣拿到遠一點的
地方去。

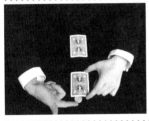

也放到撲克牌下面。

現在兩張牌下面各有一枚硬
幣。仔細看……「喝!」。

兩枚硬幣全部集合在一起了。

解說EXPLANATION

〔道具〕：兩枚硬幣。
兩張撲克牌。
黑色絲線，越細越好，可以用女生的長髮來代替。(男生的長髮當然也可以)
深色的桌墊。(用來鋪在桌上，好讓絲線不被看出來。若桌子已經是深色，那就不用桌墊了)

〔準備〕：預先將兩張撲克牌向下彎曲，形成一點點弧形。
如圖

① 將絲線的兩端用透明膠帶分別黏在兩枚硬幣上。硬幣的距離約十公分。(真正在表演時，黑色細絲線是看不見的，這裡為了解說方便，用白色的粗線代替。)

大約 10公分

② 將桌墊鋪在桌上，兩枚硬幣一左一右放在上面。注意有膠帶的一面要向下。

〔表演〕：為了教學方便進行，這裡使用透明的卡片來代替撲克牌。
正式表演時要用一般的牌(不用說你也應該知道)。

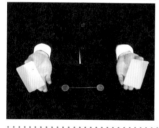

將兩張撲克牌分別拿在兩隻手。請注意拿法，拇指在後面，其餘四隻指頭在前面。

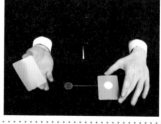

左手將牌蓋在左邊的硬幣上。

然後用右手的中指將右邊的硬幣往左上方推。

一直推到左邊牌的正上方。然後說：「我要把這枚硬幣放到比較遠的地方。」同時右手將硬幣往前推約20公分左右。

此時左邊的硬幣會被絲線拉進右邊的撲克牌底下，當然觀眾不知道這件事。

右手將牌放下。

將硬幣從前方推入撲克牌下面。

此時前面撲克牌下面已經有兩枚硬幣了。但是觀眾並不知道。

做一些魔術手勢之後，將兩張牌翻開。

米爾可的叮嚀

TIPS

① 為了讓黑絲線看不出來，深色桌墊是必要的。

② 推硬幣的時候，動作不需要太快。但是要經過練習。

③ 表演完畢後，把硬幣收進口袋，不要給對方檢查。

魔術界的冷知識

鴿子魔術的起源

　　長久以來，在大家的印象中，魔術師在舞臺上變出鴿子就好像用了微軟的軟體電腦會當機一樣理所當然。到底是哪一位天才將鴿子帶進魔術的世界之中呢？答案是一位名叫「詹寧・布魯克(Channing Pollock)」的傳奇魔術師。

　　這位布魯克先生，年輕的時候非常俊帥，號稱魔術界第一美男子，甚至在好萊塢拍攝過許多部電影，是當時許多魔術師心中的偶像。

　　有一天，他為了表演需要，去寵物店購買魔術師的好朋友「小白兔」，沒想到店員說：「小白兔賣完了，如果要乖巧又漂亮的小動物，小白鴿比較便宜喔。」就在這一刻，這位店員改變了魔術界的歷史。布魯克將白鴿買回家之後，創造出了前所未有的鴿子魔術。他在電影「歐洲之夜(European Nights)」裡的表演，風靡了當時全世界的魔術師。從此以後的五十年間，無數的魔術師們紛紛受到他的影響，開始模仿他變出鴿子。因此布魯克被稱為「二十世紀被最多人模仿的魔術師。」

　　布魯克2006年3月去世，享年79歲。

♣ 年輕時的布魯克

♣ 晚年的布魯克在電視節目客串演出，旁邊的是摩洛哥公主史蒂芬妮。

紅心K的鬍鬚

　　拿出你家中的撲克牌，挑出四張K，仔細觀察這四位國王的長相，你會發現所有的國王鼻子下面、嘴巴上面都有翹起來的鬍鬚，但只有「紅心K」的國王沒有。這是為什麼呢？

　　原來這張圖最早被設計出來的時候，紅心K是有鬍鬚的，但是當時的刻版工人(古時候都是雕版印刷)在雕刻板子的時候，不小心手滑了一下，將紅心K的鬍鬚切掉了，使得4張K之中，只有可憐的紅心K沒有鬍鬚。這副撲克牌目前被陳列在大英博物館中，被當成全世界撲克牌製作的標準，而紅心K沒有鬍鬚也就成了一項傳統。

> 只有紅心國王沒有鬍鬚，他一定很悶，所以拿劍插自己的頭。

撲克牌與大自然的關係

　　仔細觀察撲克牌，你會發現這玩意兒就像達文西密碼一樣有著隱藏的訊息在裡面，而且與大自然的規律有著奇妙的關聯。例如撲克牌有黑紅2種顏色，代表了白天與夜晚；4種花色代表一年有4季，每一種花色有13個數字，代表了每一季有13週；將撲克牌所有數字加起來等於356，恰好代表一年有365天。

　　另外，一副牌總共有52張，代表一年有52個星期。12張人頭牌，代表了一年有12個月。更詭異的是，如果你把撲克牌從1到13所有的數字用英文字母排列出來(ACETWOTHREEFOURFIVE……)，總共有幾個字母呢？答案也是「52個」。

魔術真是危險的工作

　　到目前為止的統計，近一百年來，因為表演魔術而死亡的人，超過兩百位。其中包括了表演「逃脫術」凸槌，結果逃不出來而被淹死燒死炸死的；被魔術師切成兩半結果真的變兩半的女助手；表演接子彈，結果中彈身亡的魔術師；表演不怕蛇咬結果被蛇咬死的人等等……魔術師全都是笨蛋。

馬立克超魔術團銀座公演

2005「奇蹟之夢」第一彈

Mr. MARIC MIRACLE DREAM Vol.1 in Tokyo Japan

2005年2月9日~30日

♣ 電視宣傳　　　　　　♣ 與馬立克　　　　　　♣ 戶外宣傳看板

　　這是我所參與過的活動中，最受震撼、最感動、最獲益良多的一次。

　　這是由日本最有名的超級魔術師「馬立克(Mr. Maric)」主辦的為期兩個星期的魔術秀。值得一提的是，這是日本繼二次大戰後，第一次舉辦的魔術長期公演。厲害的是，雖然票價並不便宜(7500日幣不分區，相當於2300臺幣)，但是開賣之後三天內，十四天的票就被一掃而空，這在經濟不景氣的日本是相當少見的事情。

　　這場秀的編排方式相當特別，算是讓我開了眼界。從開始到最後，整個流程以非傳統的方式進行。在我以往的觀念之中，若是一場表演有八位魔術師，那麼想當然一定是一位一位出場表演，從來沒想過可以兩位同時、三位同時，甚至八位魔術師共同合作表演「一」個魔術。最強的是，不但每一位表演者都能發揮出他們的特性，更將所有的表演融合在一起，成為一個主題。讓我不得不佩服馬立克的獨特思考方式。

♣ 一起演出的世界手法冠軍「內田貴光」

●TOKYO

🍀 一起演出的RYOTA 🍀 一起演出的正木健　🍀 與瘋狂影迷合影　　🍀 著名的喜劇演員小松
　　及高橋浩樹　　　　　　　　　　　　　　　　　　　　　　　　　　正夫擔任特別來賓

不但如此，整場表演的編排，非常類似電視節目的編排方式。也就是說，在我看來，這兩個小時的秀完完全全可以直接放在電視上播出，而不需要經過任何剪接。因為不但內容的銜接非常緊湊，而且單元性相當強烈，例如魔術大對決、魔術的歷史、世界各國的魔術、超魔術世界等等，還有知名喜劇演員小松正夫的搞笑串場。這完全是一個綜藝節目的組成架構，娛樂價值相當高。

除此之外，還有一段非常特別的表演：現場觀眾從五十樣物件中，隨意挑出兩樣東西，而魔術師就要利用這兩樣東西(兩樣都要用到)來表演魔術。這對魔術師來說是件很可怕的事情，不但腦中要儲存足夠的魔術知識，更要有絕佳的臨場反應，在短時間之內根據觀眾所選的物件，判斷出應該表演什麼魔術。(我還記得有一場表演，觀眾指定了蘋果跟高麗菜，還有布娃娃跟爆米花……)

表演的場地是銀座的博品館劇場，

🍀 魔術師全體大合照

是一個約可容納五百人的地方。雖然不是很大，但是舞臺設計及照明設備都是一流的。馬立克工作團隊的專業素養，是我生平僅見，他的音效師在彩排時，竟然可以當場為每個魔術師量身訂做一段音樂，真是不可思議。

在這兩個星期中，我充分體驗到了日本人團結的民族性及令人咋舌的敬業態度。除了每天表演結束後的檢討會之外，光是表演前的彩排就排了五天(技術性彩排，也就是從頭到尾包括工作人員全程走一遍的那種)。所有參與者都同心協力的將整場表演完成，而不是將自己的工作做完就算了，每天都互相激勵、互相打氣，這種感覺，是我至今在別的地方表演從未體會過的。

還記得在最後一場表演結束後，當舞臺的布幕降下，所有的人都熱淚盈眶的互相擁抱，讓我第一次如此深刻覺得魔術師真是一個充滿熱血的工作啊。

🍀 日本最有錢的魔術師Dr.ZUMA

站在日本魔術界頂點的男人

馬立克

MR.Maric

在日本，只要說到魔術師，無論是大人小孩、阿公阿媽，甚至路邊流浪漢、計程車運將，心中都只有一個名字：「MR.マリック」，翻成中文是「馬立克先生」(跟好力克沒有絲毫關係)。

馬立克可以說是日本有史以來最為成功的魔術師，無論是人氣、知名度、曝光率，都是其他魔術師望塵莫及的。從1988年開始，他以所謂的「超魔術」(超能力魔術)震撼了日本社會，更顛覆了一般人對魔術師的既定印象(燕尾服，兔子，花，把人切成兩半等等)。

他2000年的特別節目，創下了日本電視史上最高的收視率。他是唯一受邀至新年特別節目紅白歌合戰的魔術師，日本天王製作人小室哲哉甚至幫他跨刀製作表演音樂。他至今出版過18本魔術教學書，每一本都暢銷。他的口頭禪「きてます!(來了!)」「ハンドパワー(手的力量)」等等，甚至成為家喻戶曉的流行語。最近，他還創辦了魔術學院及魔術博物館，吸引了大批民眾。魔術師能做到這個樣子，我真的是崇拜到

♣ 馬立克的著作

五體投地。

馬立克是日本魔術界的一代宗師。他對魔術這門藝術的了解，遠在當代其他魔術師之上，現在日本有許多著名的魔術師都出自於他的門下。他對時代的趨勢非常敏銳，因此總是能夠研發出最新最炫的魔術。他曾經在節

MR.Maric

目中將上百隻企鵝從南極冰原上消失，讓現場的特別來賓用兩隻手指舉起一輛貨真價實的汽車，用意志力控制金魚在水中游動的方向，讓烏龜在空中爬行等等。這些匪夷所思的表演，不但一般的觀眾會覺得不可思議，連專業的魔術師看了也常常是一頭霧水。

內行人都知道，一個好的魔術師所應該具備的條件，並不是技術，也不是道具，而是所謂的「表演者氣質(Showmanship)」，也就是說話的方式、語氣、動作的節奏、表情等等因素所融合成的一種風格。如果欠缺了這項條件，即使你的手法再好，道具再精美，也無法吸引住觀眾的視線，更別說讓觀眾享受你的表演了。而馬立克的厲害之處就是在於他全身上下所散發出的神祕氣氛及王者霸氣，讓他甚至什麼事情都不用做，光是站在那裡，觀眾的眼神就會自然的被他吸引。

♣ 舞臺上的馬立克

在我與馬立克一個多星期的相處之中，完完全全被他「專業的堅持」所感動。他簡直將自己「生命中的一切」投入在魔術這個行業中，不但對表演中任何細節吹毛求疵到匪夷所思的地步，而且每天都還在學習、思索、研究最新的魔術構想。很少有像他如此成功的藝人能夠持續學習並且不斷要求自我成長的。

我永遠記得在2005年銀座公演的時候，有一天表演前，馬立克將所有參與的魔術師們聚集一堂，開始精神訓話(在座的可都是知名的職業魔術師喔)。其中有一句話讓我印象非常深刻：「身為一個『職業』魔術師，有兩件事情永遠不能忘記，一是對技藝永無止盡的追求，一是娛樂觀眾的心。」

大師就是大師啊！

知らない世界を知る唯一の方法は体験です

想要了解未知的事物，唯一的方法，就是去親身體驗。
Mr.Maric馬立克

| 馬立克的網站：http://www.maric.co.jp |

馬立克語錄【黃金之矢】
史上第一本魔術師語錄

　　馬立克在2005年出版了第一本個人語錄集《超魔術心得帖—黃金之矢》。這是我所讀過古今中外的魔術相關書籍之中，最獲益良多的一本。據他所說取這個書名的原因是，一句發人省思、震撼人心的話，時常就像一枝箭一樣射中人們的心，影響未來的人生；因此這些箭，就像黃金一般的貴重，值得珍藏回味一輩子。

　　在這本書中，馬立克以魔術師的角度，引申出許多為人處世的道理。因此不但魔術師可以從這本書中學習到許多表演方面的哲學，一般的大眾也可以有所啟發。

　　本書總共收錄了365句簡短的話，分成15個不同的章節，包括「上場前」、「說話技巧」、「笑」、「觀眾」、「技藝」、「職業(魔術師)」、「創意」、「失敗」、「自信」、「個性」、「表演」、「其他人」、「人類」、「人生」、「雜學」、等等。讓我們來看看書中到底寫了些什麼(順便學點日文)：

「出番前に緊張しない芸人は三流。」
出場前不緊張的藝人，是三流的藝人。(聽到這句話我就安心了，我可是超一流的……)

「人の言語能力の本質は、ウソをつく能力だという説があります。」
所謂的語言能力，事實上就是說謊的能力。

「ハッピーになったら笑うのではなく笑うことでハッピーになるのです。」
觀眾並不是因為開心才笑的，而是因為笑了所以開心。

「オレは上手い」と自ら言い切る人間に上手い人はいない。」
「我真是厲害！」會這麼說的人，沒有一個是厲害的。

「体力と精神力、運も全部含めて、本番で出せる力が実力だ。」
在正式上場時，能夠將體力、意志力、運氣全部發揮出來的「力」，就是所謂的「實力」。

「成功が成功を生む、これがショービジネスの鉄則。」
成功為成功之母，這就是演藝圈的鐵則。(這句話真是酷斃了！)

「誰かの代わりにトップになるのではなく、別の山を作りなさい。」
不要想取代某人站在這座山的頂端，要做一個你自己的山。(這叫做「藍海策略」)

「失敗する可能性のあるものは失敗する。」
有失敗可能性的事情，總有一天一定會失敗。(這叫做「莫非定律」)

「マジックの基本は、トリックやテクニックではない、何よりも見る人を楽しませるサービス精神である。」
魔術的基本精神，不是機關，也不是技術。而是讓觀眾開心的服務精神。

「やりたくないことを無理してやるのが努力だ。」
做你不想做的事情才叫做努力。

馬立克 魔術教室
Magic Lecture

損毀鈔票是犯法的，但是如果鈔票自動還原，
警察也奈何不了你

瘋狂鈔票穿刺術
Pencil through Bill

有時候，利用說話的方式讓對方產生先入爲主的想法，
就可以輕易的製造出許多不可思議的錯覺。
接下來的魔術就是一個典型的例子。

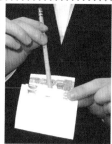
效果 EFFECT

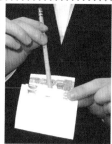

拿出一張鈔票(如果你很窮，可以跟觀眾借)。

用一張白紙包起來，對折。

鈔票的中間放入一枝削尖的鉛筆。

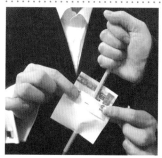

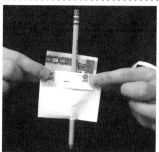

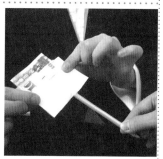

請觀眾將鉛筆刺穿鈔票。

被警察看見會被抓走吧？

請觀眾將筆抽出來。

打開來一看！

雖然白紙破了一個洞，鈔票仍然完好無損。

解說 EXPLANATION

〔道具〕：

① 削尖的鉛筆一枝。
白紙一張。
鈔票一張(最好是新鈔，上面不要有摺痕)。

② 白紙的尺寸很重要，要稍微比鈔票寬，兩邊要比鈔票短一公分左右。

比鈔票略「寬」

比鈔票略「短」

〔準備〕：不需要
〔表演〕：

向觀眾說明接下來要表演很不可思議的事情，同時做著以下的動作。
這些動作很重要，請仔細按照步驟進行。

① 將鈔票上下對摺。

② 再對摺一次。

③ 將鈔票展開(此時應該會有三條摺線)。

中間應向上突起

④ 注意這時中央摺線的部分應該向上突起，如果不是，要將鈔票反過來。

對齊邊條摺線

⑤ 將鈔票斜折，邊緣對準最上面的摺線。

⑥ 再從另一個方向斜摺，同樣要對準最上面的摺線。

⑦ 再展開，此時鈔票的中央應該會有一個X形狀的摺線。

⑧ 告訴觀眾：「等一下要用這枝鉛筆從這個X的中央穿過去。」

以上的動作在觀眾看起來，只是為了在鈔票的中央做記號，但實際上，這些摺線就是魔術的機關。猜不透吧？繼續往下看……

⑨ 將白紙對摺，在中央製造出摺線。

⑩ 跟觀眾說明現在要用這張紙將鈔票包起來。

接下來的步驟非常非常重要，決定了整個魔術的成敗，請仔細閱讀。

⑪ 將白紙重疊在鈔票的前面，請注意手指的位置。右手的食指跟中指夾住鈔票的中央部分，左手的大拇指偷偷伸進鈔票與白紙的中間，食指跟中指夾住鈔票略為上方的部分。

⑫ 從觀眾的角度看起來是這樣子的。

⑬ 用右手的大拇指將白紙與鈔票往上推。同時左手的大拇指偷偷的將鈔票中央的部分往裡面推進去(因為鈔票上有X型的摺線，所以很容易就可以做到這個動作)。

⑭ 繼續摺，注意這些動作都是在鈔票與白紙的背後做的，觀眾看不見。

⑮ 最後完全對摺。

⑯ 此時鈔票在白紙裡面的狀態應該是這個樣子。

⑰ 將鈔票前面露出白紙的部分往下摺，目的是讓觀眾看清楚等一下鉛筆的確是從鈔票的中央放進去的。

⑱ 將鉛筆從鈔票的上方插進去。

⑲ 其實鉛筆是從鈔票中央的凹陷處放進去的(千萬不要放錯地方喔)。

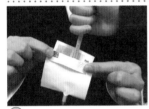

⑳ 用手拿著兩邊，請觀眾用力刺穿鈔票跟白紙。

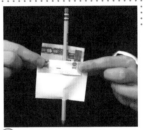

㉑「吼~~~你損毀國幣。」
「……不是你叫我做的嗎？」
「我說你就信喔？」

㉒ 請觀眾將鉛筆從前面抽出來。

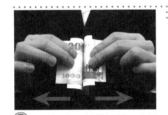

㉓ 兩手抓著白紙與鈔票，向兩邊快速拉開。

㉔ 鈔票瞬間還原(拉開的動作要快速，否則就變成魔術大破解了)。

TIPS 馬立克的叮嚀

① 千萬記得，白紙要用不透光的。

② 放入鉛筆時，記得要從「上面」，不要從旁邊，這樣才不會讓觀眾聯想到魔術的機關。

正確

錯誤

大師專訪
THE INTERVIEW WITH MASTER

劉　謙： 請問你最早是如何對魔術產生興趣的？

馬立克： 是一位同學的緣故。國一的時候，一位魔術變得不錯的轉學生轉到了我們班上來，而且剛好坐在我旁邊，我們成了好朋友。他所表演的魔術讓我開始對魔術產生了極大的興趣。

劉　謙： 你一開始是用什麼方式學習魔術的呢？

馬立克： 也是這位同學，他不但借了我許多書籍與道具，也教會我許多基本的手法。

劉　謙： 你認為對於一個職業魔術師而言，最重要的是什麼？

馬立克： 服務觀眾的精神。

劉　謙： 你認為業餘魔術師應該要努力成為職業魔術師嗎？

馬立克： 業餘與職業的目的是不一樣的，沒有辦法去說哪一個比較好。

劉　謙： 要如何才能夠成為像你一樣成功的魔術師呢？（成功魔術師的要素是什麼？）

馬立克： 一顆比任何人都喜愛魔術的心。

劉　謙： 學習魔術時最應該注意的事情是什麼？

馬立克： 要時常站在觀眾的角度，去思考「這個魔術看起來怎麼樣？」「這個魔術有趣在什麼地方？」

劉　謙： 在二十一世紀的今天，你認為現代的魔術跟以前的魔術有什麼不同？

馬立克： 現代的魔術更貼近日常生活，一些奇怪可疑的道具例如羽毛花、花球之類的東西應該慢慢會被淘汰掉。二十一世紀是一個講究現實的時代。

劉　謙： 你曾經在數不盡的電視節目中表演過，你認為電視上的表演跟現場表演最大的不同是什麼？

馬立克： 現場表演的觀眾，通常都是喜歡看魔術的人，而看電視的觀眾卻不見得喜歡魔術。因此電視上的表演要更能夠吸引觀眾，讓所有的人都享受你的表演。

劉　謙： 請給年輕的魔術師們一句忠告。

馬立克： 要找到適合自己的風格。

劉　謙： 對你來說，魔術是什麼？

馬立克： 人生的全部。

魔術界第一奇書《魔術腦》
The Trick Brain

　　美國一位偉大的魔術師兼作家「達瑞爾‧費茲奇(Dariel Fitzkee)」寫了三本了不起的著作：《障眼法魔術(Magic by Misdirection)》、《魔術師的演員特質(Showmanship for magicians)》、《魔術腦(The Trick Brain)》。這三本書是魔術界的經典之作，只要熟讀了其中任何一本，當場增加十年功力，所以在魔術師的心目中，這三本書幾乎可以跟「九陰真經」畫上等號。

　　其中，於1976年出版的《魔術腦》，可以說是一部曠世巨作。自從世界上有魔術以來，還沒有人寫過類似的書籍。這本書的主要目的，是幫助魔術師們創造出新的魔術。作者將世界上所有的魔術效果歸類成19種，然後再將這19種效果的「每一種」方法全部加以介紹，甚至連應用方法都詳加解釋。所以世界上所有魔術的原理幾乎都收錄在這本書中，簡直是不可思議。

書中所分類的19種魔術效果分別是：

1. 出現(Production)：例如魔術師變出美女。

2. 消失(Vanish)：例如魔術師將美女變不見。

3. 移動(Transposition)：例如魔術師將美女變到其他地方去。

4. 變化(Transformation)：例如魔術師將自己變成美女。

5. 穿透(Penetration)：例如魔術師讓美女毫髮無傷穿過堅固的牆壁。

6. 復原(Restoration)：例如魔術師將美女切成兩半之後再還原。

7. 生命化(Animation)：例如魔術師讓大石頭跳舞。

8. 反引力(Anti-gravity)：例如魔術師將大石頭漂浮在空中。

9. 吸引力(Attraction)：例如魔術師在胸前放一顆大石頭，即使站著也不會掉下來。

10. 刀槍不入(Invulnerability)：例如魔術師用大石頭砸自己，結果沒事。

11. 肉體反常(Physical Anomaly)：例如魔術師將自己的腦袋拿下來放在桌上，
 而且還會講話。

12. 共鳴反應(Sympathetic Reaction)：例如魔術師拿刀砍自己，
 觀眾卻一起跟著流血(應該沒有這種過分的魔術)。

13. 觀眾失敗(Spectaor Failure)：例如魔術師與觀眾同時拿刀砍自己，魔術師沒事，
 觀眾卻流血了(這個就更過分了)。

14. 控制(Control)：例如魔術師對著時鐘喊：「三點！」時鐘就乖乖自動轉到三點。

15. 辨識力(Identification)：例如魔術師可以猜到你口袋中放了多少錢。

16. 讀心術(Thought Reading)：例如魔術師能夠知道你心中想的事情。

17. 傳心術(Thought Transmission)：例如魔術師可以將他自己想的事情傳達給你。

18. 預言(Prediction)：例如魔術師預測下一期大樂透的開獎號碼。

19. 超感應力(Extra Sensory Perception)：俗稱的ESP，魔術師可以感應到一切
 他不應該知道的事情。

　　假設有一位魔術師想要將一臺電視機變不見，那麼他只需要翻到這本書的
「消失」章節，就可以從「48種消失物件的原理」中，找到自己需要的方法。
又或者，一位魔術師希望在臺上將狗變成貓，只要翻到「變化」這個章節，就
可以找到49種不同的方法來達到他的目的。這簡直就是魔術師的無上至寶。

　　除此之外，這本書之所以叫做「魔術腦」，就是因為它能夠將你的觀念及
想法完全改觀。書中詳細教導讀者如何創造出新的魔術，如何激發自己的創
意，如何尋找靈感，如何將舊的魔術注入新的生命。書中甚至有完整的「物件
表」，列出所有可以拿來表演魔術的物品。世界上有許多著名的魔術發明家，
都是藉由此書來激發靈感的。如果你對魔術有更深入的興趣，英文也還不錯的
話，不妨找這本書來看看，一定會有很大的收穫。

世界魔術首都「柯隆」演出

The Year 2005 ABBOTT'S MAGIC
GET-TOGETHER Colon, Michigan

2005年8月2日~7日

MICHIGAN

柯隆

　　從密西根州的「克拉瑪朱(Kalamazoo)」(真詭異的名字)機場下飛機，往鄉間小路一直走約一個多小時的車程，經過許多寧靜優雅的田園與小河之後，眼前就會出現一個大型路牌「Welcome to The Magic Capitol Of the World Colon」，就是這裡了。

　　這個小鎮可以算是世界上唯一的「魔術鎮」，當地的居民若不是職業魔術師，也都是魔術愛好者，要不然也都是喜歡看魔術的人，總之都跟魔術扯得上一點關係就對了。

　　在這裡，所有的路名，都是用著名魔術師的名字來命名的，而且連餐廳或是五金行的名字都有Magic這個字。總之，也都跟魔術扯得上關係就對了。

　　有很多景點是所有魔術師都應該去朝拜一下的，例如「美國魔術博物館(The American Magic Museum)」，裡面收藏了許多美國魔術界從古到今的歷史文物。另外，更值得一提的是這個鎮上的「墓園」，很多對後世影響深遠的偉大魔術師都睡在這裡，例如「布拉克史東父子(Harry Blackstone)」，「唐·艾倫(Don Alan)」等等。雖然你可能不知道他們，但是在五、六十年前，他們可都是超有名的魔術大師。

♣ 連道路都是用著名魔術師的名字來命名的

♣ 永遠的大師-哈瑞·布拉克史東 Harry Blackstone 就睡在這下面

♣ 報紙魔術之王「吉恩‧安德森」

♣ 街頭畫家。前一天看了我的表演後，興奮的免費幫我畫了肖像畫。

一點也不像

♣ 左：「尼爾‧佛斯特獎2005年度傑出手法」The Neil Foster Award for Excellence in Manipulation

♣ 右：「觀眾票選獎」People's Choice Award

ABBOTT'S MAGIC GET-TOGETHER

對於這個小鎮來說最重要也最著名的一件事情，就是一年一度的盛會Abbott's Magic Get-Together。它已有近百年的歷史，是魔術界最盛大、最震撼人心的活動之一，許多來自世界各地的知名魔術師都聚集在此，展開為期五天的魔術嘉年華會。這個小鎮上的居民幾乎全是魔術愛好者或者職業魔術師，因此活動期間到處都看得到大人、小孩在街頭販賣道具或是表演魔術。與一般的魔術大會不同的是，這個活動並沒有所謂的會場，因為整個小鎮就是會場。所以你會發現在鎮上的某個餐廳正舉辦魔術研習會，某人的家中舉行私人的道具展售會，而晚上最精彩的國際魔術秀會在某個學校的體育館舉行。

Colon這個小鎮沒有旅館或飯店，來自世界各地的魔術師都住在民宿或居民借出的房子；每天都會有鎮上居民邀請你到他們家作客，白天一起在屋外的庭院燒烤，晚上則有派對。這是我第一次如此體驗到美國的鄉村生活。活動期間，世界知名的魔術師都會放下平時的身段，像普通人一樣走在街上，你可以隨時跑到他們的面前，表演魔術給他們看，然後請求指點。

我是這個活動有史以來第一位受邀的臺灣魔術師，在第一個晚上的魔術秀中擔任開場。這是我永生難忘的一場表演，不但在24位受邀演出嘉賓之中，是唯一獲得全場起立鼓掌的表演者(而且將近一分鐘)，還獲頒美國查貝茲魔術學院(The Chavez Magic College)頒發的「尼爾‧佛斯特獎—2005年度傑出手法(The Neil Foster Award for Excellence in Manipulation)」，以及「觀眾票選獎(People's Choice Award)」。這兩個獎項是每年Abbott's Magic Get-Tother所頒發給全世界傑出職業魔術師僅有的兩個，很幸運的在這一年，來自臺灣的我兩個獎全包了。

在這五天當中，我認識了許多好朋友，例如傳奇魔術師「吉恩‧安德森(Gene Anderson)」，他是發明著名魔術「撕報還原」的人(顧名思義，就是把報紙撕碎再將它還原)。除了邀請我到他家野餐之外，也親自指導我如何將報紙撕碎再還原。(其實我沒有很喜歡這個魔術，而且我小時候就會了，只是能夠接受原創人親自指導實在很酷。)

祕密火焰儀式

最後一天晚上，我和幾位朋友在鎮上的酒吧裡狂歡時，忽然有兩個圍著獸皮、手持斧頭的巨漢走了進來，酒吧中立刻鴉雀無聲。這兩個斧頭男大聲咆哮了一會，忽然指著其中一位客人，叫他滾出酒吧，到店外等著。接下來又指著另外一個人，同樣叫他滾出去等。

我毛骨悚然，冷汗直流，正想找個地方躲起來的時候，沒想到斧頭男的手指突然指向我，要我出去。我只好抱著隨時會被變態美國佬做掉的心理準備，步出酒吧。

店外聚集了約二十個人，斧頭男命令我們立正排成一列，大聲報數，然後大聲問了每個人幾個問題：「你是不是真正的男人？」「你怕不怕死？」等等，被問到的人要大聲回答，這個場面讓我想到電影裡美國海軍陸戰隊的魔鬼訓練。然後向右轉！齊步走！他帶領我們往黑暗的叢林中走去……。

當時的我被這個場面震撼得呈現半痴呆狀態，完全喪失思考能力。我們在黑暗中走了大約二十分鐘，前方突然出現了火光，仔細一看，是一個巨大的營火，周圍有男有女大約三、四十個人，全都在等候我們的到來。原來這是鎮上傳統，每年這個時候，鎮上的居民就會邀請大約二十位來自外地的賓客參加這個所謂的「火焰儀式」。也就是說，不是每個人都可以受邀。有許多去過Colon多次的人，連聽都沒過這個祕密儀式。不過，雖然我有幸參與，但對於這種充滿「美式幽默」邀請方式，還是不太呷意。

火焰儀式主要的精神是緬懷過去的先人，並且團結一心迎向未來。整個過程由斧頭男主導，先是說明活動的歷史，接著大家圍著火圈，唱著一種聽起來很想哭的歌曲。然後斧頭男拿出一瓶酒精濃度高達七十五趴(75%)的烈酒，讓現場所有人傳遞，每個人都要喝一口，然後說一句心裡

♣ 在這間酒吧中，巧遇美國前總統林肯(當然是假扮的)

的話。這是我第一次發現心目中一直是老粗形象的美國人，有如此感性的一面。有的人朝天空大聲對著自己過世的親人說話，有的人說著說著就泣不成聲。輪到我時，我告訴大家，這是我人生中所參與過最美好的活動，下次一定要再度邀請我……。

最後，每個人都喝飽了七十五趴的酒，神智不清的圍著火圈跳舞。老美真是豪邁啊！

令人驚異的**怪咖魔術師**

比傑 馬蘭 B.J Mallen

Abbott's Magic Get-Together活動第一天，在主辦人的家中聚會，我認識了年輕職業魔術師「比傑‧馬蘭(B.J Mallen)」。說到這位怪咖，一定要提到這件事：我們第一次見面時，我發現他的右手臂竟然有著中文文字的刺青，正當我為了中華文化的博大精深也感化了美國小鎮上的年輕人而深深感動的同時，赫然發現他刺在手臂上的竟是「大麻」這兩個字……這傢伙懂不懂中文啊？

♣ B.J與他的「大麻」刺青

有一天晚上，B.J帶了幾罐啤酒跑到我所住的小屋來，說要為我們示範他獨創的幾個表演。一開始，他從袋子中拿出一個罐頭交給大家檢查，確定那真的只是一個普通罐頭之後，他說：「現在我所要表演的，叫做Iron Hand(鐵沙掌)」，接著他將一隻手掌按在桌面上，另一隻手拿起罐頭，瘋狂的往桌面上的手掌砸下，砸到罐頭扁掉為止。當然，最後手掌毫髮無損(他若是住在臺灣，可以去當乩童)。就在現場所有魔術師都目瞪口呆時，他又拿出一根約20公分長的鐵釘，整根插進自己的鼻子裡，再請現場觀眾拔出來。正當我認為他的表演已經不可能更噁心的時候，他拿出了讓大家臉紅心跳的東西——保險套，並且將整條保險套吸入鼻子，再從嘴巴裡拉出來……嗯，現場真是high到不行。

♣ 鼻孔中插入長釘的B.J

25歲的B.J在魔術之都Colon長大，因為耳濡目染，12歲時就已經成為一名職業魔術師，足跡行遍全美。

他喜歡將一些特殊表演加入他的魔術秀中，例如「鐵頭功」、「吞火」、「鼻子吸鐵釘」等等危險動作。當我請他教本書的讀者一招魔術時，他竟然說要教大家如何將燃燒的香菸吞入嘴巴裡——當然被我拒絕了，抽菸已經是壞習慣了，更何況是「吞菸」。我的讀者全都是健康的好寶寶呢。

GOOD LUCK LU CHEN! COME BACK TO COLON!

祝你好運，劉謙。再回來柯隆喔！

B.J 魔術教室
Magic Lecture

誰説抽菸一定要點火？誰説抽菸一定要用嘴？

古柯鹼香菸
Cocain Cigarette

這是古典魔術中的經典，使用兩手交替的動作來轉移觀眾的注意力，
是相當巧妙的「錯誤引導(Misdirection)」原理。
千萬不要覺得這個魔術看起來好像太簡單，
只要你做得好，保證你的觀眾會被嚇到驚聲尖叫。

效果 EFFECT

我現在要示範一種特別的抽菸
方法。

就是把菸直接塞進鼻孔裡。
仔細看……

嘶～～～～～

整根都塞進去了,好舒坦啊。

解說 EXPLANATION

〔道具〕:一根菸。
〔準備〕:必須要坐在椅子上表演,而且前面一定要有桌子。
〔表演〕:以下是這個魔術的分解動作,所有的步驟都是經過精密安排的,所以請不要省略任何
　　　　一個細節。動作不需要太快,但是必須流暢自然,整個過程在兩秒鐘之內結束。

右手四指併攏(手指之間不能有
縫隙),垂直朝上,拿菸的下
端。左手自然的放在桌上。

右手將菸的上端頂在鼻孔前方
的肉上面(不要真的放進鼻孔
中喔)。

右手向上推,但實際上是用鼻
子前面的肉將菸推進右手中。
這麼做,在正前方的觀眾會產
生將菸插入鼻子裡的錯覺。

178

再繼續往上推。

整根菸全部推進去。

左手抬起，右手放下(兩手同時動作。)

左手假裝將菸塞進更裡面，同時右手自然的靠在桌子邊。

將手中的菸偷偷丟到腿上(這個動作在魔術的專門術語叫做「落膝法(Lapping)」)。

接下來左手放到桌上。右手抬起，用大拇指再推一下鼻子。

展示雙手都是空的。

B.J的叮嚀

TIPS

① 整個過程從開始到結束，大約在兩秒鐘之內完成，務求順暢。

② 最好是用整支都是白色的菸，這樣才看不出來菸是進到手裡面去。

③ 你會發現所有的步驟幾乎都是左右手同時動作，這是轉移觀眾注意力的重要訣竅，請務必注意。

④ 我表演這個魔術已經超過十年，幾乎沒有人能夠看得出來，只要好好對著鏡子稍微練習一下，你一定可以騙過所有的朋友，相信我。

馬立克超魔術團銀座公演
2006「奇蹟之夢」第二彈
Mr. MARIC MIRACLE DREAM Vol.2 in Tokyo Japan
2006年4月27日~5月7日

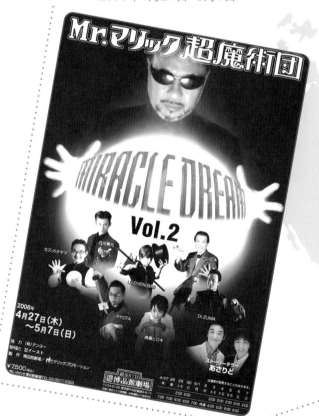

2006年我再度踏上銀座博品館的舞臺。

這次的公演跟前一年相同，同樣的場地，同樣的成員，同樣的票價，但是內容卻完全不一樣。在這一次的公演之中，馬立克要求所有的魔術師要表演一套「前所未有」的節目，因為他認為「創意」就是魔術師的生命，唯有不斷的創新，才能夠滿足觀眾的需求。

♣ 劇場入口處的招牌

前所未有的魔術

這個想法本來沒有錯，但是偉大的馬立克先生卻在公演前三個星期才通知大家，這簡直就是在開玩笑！要想出一套全新的表演，從構思到實驗，然後從製作到練習，三個月都嫌太短，更不要說三個禮拜了。在這種情況下，所有的魔術師只好使出畢生功力，不眠不休的準備，每一個人都剛好在公演前一天將新作品完成。這件事情讓我深刻體驗到，人類的潛力真是無窮。

♣ 大型看板

在這三個禮拜之中，我與勤奮能幹的助理「瀚佑」兩個人幾乎連睡覺的時間都沒有，每天花超過十二個小時討論、思考、做道具、練習……這些辛苦的過程，一般人是完全無法想像的。終於在赴日的前一天，完成了新作品。馬立克給它取名為「螢の飛翔(飛舞的螢火蟲)」。

♣ 辛苦製作道具的劉謙

TOKYO

♣ 新作品「飛舞的螢火蟲」

♣ 用超強饒舌歌來介紹魔術師出場的帥氣黑人　　♣ 將觀眾的手錶消失

彩排 ◆

今年的公演，讓我再次受到強烈的震撼。整整兩個小時的秀，安排得巧妙無比。不但每一個魔術師的表演都非常新穎，而且還有故事連貫，可以說從頭到尾就是一齣引人入勝的舞臺劇。

♣ 彩排實況

♣ 將警察綁起來的四位神祕魔術師

表演的主題，是馬立克在觀賞美國影集「24」(在臺灣叫做「24反恐任務」)的時候所得到的靈感。故事由日本知名的搞笑藝人雙人組「阿沙立多(あさりど)」所扮演的警察與警官從觀眾席出現開始，這兩個警察為了調查一樁神祕的「消失事件」而來到劇場。接下來，伴隨著雷聲，馬立克與四名神祕魔術師出現(我是其中之一)。這四名魔術師不但分別將四位現場觀眾的隨身物品消失(手機，手錶，戒指，信用卡)，而且還將其中一位警察也變不見。之後這幾位神祕人物再度消失在黑暗之中。而剩下的這位警官，為了追尋消失的同僚及四樣觀眾隨身物品的下落，開始進入了魔術的國度，體驗了一段不可思議的旅程……

要將每一位魔術師的表演融入劇情及主題中，是一件非常困難的事情。所以光是表演前的彩排，就足足排了三天，務求每一個環節都非常精準，不能有一點差錯。而在彩排的過程中，看到了每一位魔術師的獨創魔術，真的讓我佩服不已。例如九州第一魔術師「DR.ZUMA」充滿霸氣的變出許多巨大的鸚鵡在觀眾的頭上飛來飛去；魔術漫畫家「片山一美」利用自己的專長，用人物肖像來表演；有「魔術界的貴公子」之稱的「內田貴光」將身上華麗的服裝瞬間變換七次；曾經為日本天皇表演的「正木」將卡拉OK融入表演中；「RYOTA」的「夢幻可爾必思」是我近年來所看過最好的創意魔術。最後，馬立克甚至將撲克牌瞬間移動到觀眾的「胃」裡，然後再把胃鏡塞進對方胃裡證明撲克牌的確在裡面……

與內田貴光(Utida Takamitsu)

在這次的公演中，我除了表演前面提過的螢火蟲魔術之外，還有一段是跟日本的年輕職業魔術師，曾經獲得無數國際大獎的「內田貴光」合作表演一套稱為「紙牌操縱術(Card Manipulation)」的快速程序。魔術師在臺上用快速的手法從空中不斷抓出撲克牌，這樣的表演或許有很多人看過；但是雙人搭配演出，可就是從來沒有人嘗試過的事情。為了這套表演，在我到達日本之前的一個月，我們兩個人花費了難以想像的長途電話費，就為了討論及編排程序的細節。為了培養舞臺上的默契，我們甚至可以在電話之中聽著音樂彩排。我到達日本之後，兩個人花了兩天實地練習，然後就硬著頭皮上場了。這套節目，據說是這兩個星期中最受觀眾喜愛而且印象最深刻的表演，許多看過這套表演的日本魔術師認為，這是「紙牌操縱術」的歷史性革命。

正式開始

到達日本之後，經過三天的彩排，為期兩個禮拜的公演終於正式開始了。開始之前每一個人都很緊張，所有的表演者及工作人員表情雖然都很凝重，但是都互相加油打氣：「加油！」「拜託了！」「請多關照！」，每一個人都在大聲喊著，熱血沸騰的氣氛瀰漫在空氣之中，這種景象只有在日本才看得到吧。

♣ 第一天表演上場前，大家集合在走廊互相打氣。

兩個小時的秀很快就結束了，出乎意料的順利。第一天的兩場表演結束之後，全部的魔術師都在劇場的大廳與觀眾簽名合照，然後接受當地媒體記者的探訪。有許多觀眾與記者告訴我，他們被螢火蟲的表演給深深感動，其實聽到這些話的我才是深深的感動。自己的努力能夠獲得觀眾的認同，不會有比這更開心的事情了。

♣ 記者會上的合照

♣ 目前日本最炙手可熱的
魔術師「席瑞爾」

♣ 所有的魔術師大合照

♣ 片山一美畫的劉謙肖
像，有像嗎？

♣ 豪華的便當

♣ 一起演出的知名搞笑
藝人「阿沙利多」雙
人組。

後臺

　　在這兩個星期中，所有參與表演的魔術師每天中午十二點就會進入劇場準備，一直到晚上十點左右才會離開，除了表演的時間以外，大部分都待在後臺的化妝室裡。一堆魔術師每天如此長時間待在同一個房間裡能做什麼呢？當然是研究魔術。

　　能夠受邀參加這次公演的，都是在日本業界數一數二的專業魔術師，像是年輕好手「RYOTA」，不但有自己的固定電視節目，而且被認為是日本魔術界的明日之星；還有「內田貴光」與「DR．ZUMA」，一個是舉辦過多次大型個人公演的超級魔術師，一位是九州魔術之王。在很多情況下，實力與成就已經到達如此程度的魔術師們碰在一起，就算不勾心鬥角，交情也不會太好才是。

　　但是日本的民族性真的是非常團結。我們每天在後臺，都是在討論如何讓魔術變得更好。只要一有人提出問題，大家就會開始討論，互相交換意見，提供自己的心得。每天表演完，魔術師們就會互相詢問對方今天表演得怎麼樣，如果不理想，就會努力為對方尋求解決之道。還記得有一天，我上場前發現道具壞掉了，為了要修理，幾乎趕不及上場；這時候，好幾位魔術師都過來幫忙，有人幫忙遞東西，有人幫忙換衣服，讓我深受感動。

　　我可愛的隨身助理瀚佑據說也相當感動，不過他感動的是日本的便當實在太好吃啦。

　　來觀賞的觀眾，百分之九十都是一般社會大眾，但還是有少數職業魔術師會來捧場。例如其中一天，好友「席瑞爾(Cyril)」來後臺探班，我跟他說他現在在臺灣非常有名，每一個人都知道他的「抓漢堡」魔術，他聽了很開心，也希望未來有機會能夠來臺灣表演。

化夢想為真實的混血型男
魔術**藝術家**

席瑞爾 CYRIL

前一陣子在網路上引起轟動的「漢堡神偷」，相信應該沒有人不知道吧？這個傢伙除了吃漢堡不用花錢之外，還在影片中將手穿越潛水艇的玻璃，讓菜市場中的魚乾復活，在戶外的廣場，讓現場觀眾漂浮至空中……種種不可思議的現象，讓人不禁懷疑，他究竟是地獄的使者，還是天神的化身？他就是這兩年來在日本快速竄紅的魔術藝術家，我的多年好友「席瑞爾」。

席瑞爾是一個非常「國際化」的人，他的父親是日本沖繩縣人，母親是法國及摩洛哥的混血，他卻在美國成長，現在定居日本。因此他理所當然精通英、法、日三國語言，我跟他溝通時也都是英文日文夾雜。

6歲那一年，他跟隨父母去美國賭城拉斯維加斯遊玩，第一次看到了魔術秀，幼小的心靈受到極大的震撼，從此以後就對魔術產生了濃厚的興趣。跟每一位魔術師的開始一樣，席瑞爾只要有空閒，就瘋狂的練習及學習魔術相關知識及技巧，並且時常在班上表演給同學及老師看。

幸運的是，當時居住在洛杉磯好

萊塢的他，距離魔術界的聖地「魔術城堡」非常近。在這樣的環境中長大，等於身邊圍繞了無數世界最頂尖的老師，因而他在16歲時已經開始在許多商業場合表演了。

之後他回到日本，仍然四處探訪名師，繼續學習。1992年他獲得了日本SAM魔術大賽舞臺部門冠軍，1994年獲得魔術界的奧林匹克大賽F.I.S.M的大型幻術冠軍。從此踏上

185

♣ 帥到無力的席瑞爾

♣ 席瑞爾的個人大型飯店秀

了國際舞臺。

1997年，他認識了現在的伴侶「珍(Jane)」。珍是一位非常著名的舞者，他們兩位將魔術與舞蹈結合，創造出一套帥到不行且獨一無二的表演。這套表演讓他們在2001年拉斯維加斯的「世界魔術研討會」中，獲得了全場觀眾一致讚賞，拿下「金獅子獎」。

接下來他不斷的在許多國際魔術大會及商業劇場之中演出。他與魔術城堡裡幾位最頂尖的年輕魔術師組成了一個叫做「Magic X」的團體，這個十人團體立志要將魔術師在世人心中的形象，從燕尾服、高帽、還有小白兔之中跳脫出來，不但在許多劇場中表演各種獨創性的魔術，也在美國製作了一集特別節目叫做「T.H.E.M」。在這節目中，這個像「超人特攻隊」一樣的團體，在美國街頭對著毫無心理準備的觀眾表演了極度不可思議的魔術效果，例如當眾將自己的頭拿下來，像蜘蛛人一樣爬上牆壁等等。

2003年是他事業的轉捩點。日本富士電視臺邀請他製作個人特別節目「魔術革命！席瑞爾」。這個節目的播出，讓他一躍成為日本最具話題性的人氣魔術師。在這個兩個半小時的特別節目中，他以前所未有的超現實方式包裝及呈現魔術的效果，例如將街頭海報裡的飲料變出來，徒手將泡麵煮熟等等。配上酷帥的混血臉孔及美國腔日文，風靡了無數亞洲觀眾。

由於節目播出後反應實在太好，於是接下來幾年，他又陸續製作了幾次特別節目。在臺灣廣為流傳的漢堡片段，就是第三集特別節目裡的內容。

三年前我曾經與他同臺表演過，當時在後臺每一個人都緊張兮兮在做最後練習時，他老兄卻遊手好閒的晃來晃去到處找人哈拉。我問他怎麼不練習，他說：「喔，我從來不練習的，練習會讓我緊張。」真是酷啊！

Lu Chen
You are a cool guy.
Come to Tokyo,
let's have fun!!

Hey Guys
You are reading the
coolest book on earth.

劉謙
你是一個酷傢伙，快來東京，我們去找樂子吧！

嗨，各位！
你們正在看地球上最酷的書。

席瑞爾 魔術教室
Magic Lecture

表演完這個魔術，觀眾一定會逼問你下期大樂透的開獎號碼

或然率等於零
0% probability

心靈魔術往往比許多手法魔術或者大型幻術還要震撼人心。
接下來要介紹的，算是專業級的心靈魔術。
程序雖然有點複雜，但是絕對值得花點時間好好研究。
只要練習得夠純熟，
相信連職業魔術師都會被騙。

我的手上有一疊白色卡片。

我在第一張上面寫下一個數字，至於是什麼數字先不告訴你。

然後將這張卡片蓋在桌上。

其餘的卡片也一樣寫下不同的數字。

然後一張一張蓋在桌上。

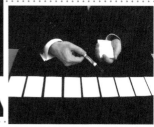

這裡總共有九張卡片，我已經分別在每一張的背面寫下了1到9的數字。現在我要你憑直覺猜猜看，哪一張卡片的背面是「1」？

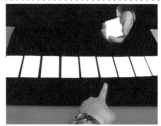

觀眾：「嗯……這張」

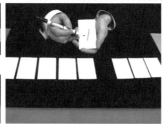

好，那我就在這張卡片的正面寫下「1」。接下來，你覺得哪一張卡片是「2」？

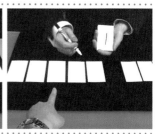

觀眾：「大概是這張吧！」

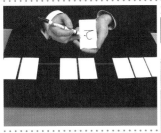

OK！那我就在這張卡片上寫下「2」。接著，你覺得「3」是哪一張？「4」是哪一張？「5」呢？「6」呢？「7」、「8」、「9」？

每一張卡片的正面都按照你的選擇寫上了數字。現在來看看這些數字跟我一開始寫的是否吻合。

首先，第一張是「9」。

背面也是「9」。

下一張是「8」。

背面也是「8」。

所有卡片背面與正面的數字完全吻合，簡直就是奇蹟啊。

〔道具〕：白色的名片紙20張。
黑色簽字筆。

〔準備〕：

① 將20張白色卡片拿在手中。在第一張卡片上寫下「1」。

② 再將這張卡片翻過來。

③ 同樣的也寫下「1」。

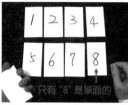

④ 依此類推，在下一張卡片的兩面都寫下「2」，再下一張卡片兩面都寫下「3」，一直寫到「8」為止。但是第八張的「8」只寫一面。

只有"8"是單面的

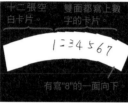

十二張空白卡片。 雙面都寫上數字的卡片。

有寫"8"的一面向下。

⑤ 將這八張有寫數字的卡片依照數字順序重疊在手上其餘的十二張白色卡片上面。請注意8號卡的數字面「向下」。

⑥ 將所有的卡片全部反過來(有數字的卡片變成在下面)。

⑦ 準備完成，隨時可以表演。

〔表演〕：

① 告訴觀眾，現在你要在這些卡片上面寫下一些不同的數字。

② 卡片面向自己，寫下「9」。注意不要被對方看到。

③ 寫好後蓋在桌上。

全部都是"9"

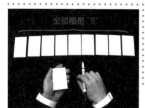

④ 接下來的八張卡片也全部寫下「9」（當然觀眾並不知道）。

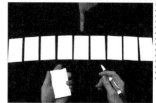

⑤ 接下來，請觀眾隨便指出一張卡片。

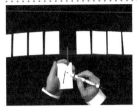
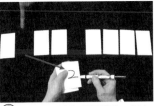

⑥ 將觀眾挑選的卡片蓋在左手的卡片之上，然後在正面寫下「1」。

⑦ 同樣的，請觀眾再選第二張卡片，將這張卡片蓋在剛才寫「1」的卡片上，然後寫下「2」。

⑧ 依此類推，一直寫到「7」。

⑨ 最後剩兩張在桌上，問觀眾：「你想在哪一張上面寫『8』？」

⑩ 觀眾無論選哪一張都沒差。這裡假設選左邊的卡片。

⑪ 將觀眾選的卡片拿起來蓋在左手的卡片上。然後將筆交給對方，請對方在最後一張卡片上寫下「9」。

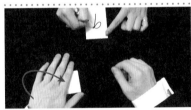
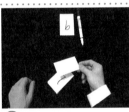
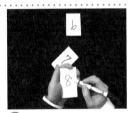

⑫ 接下來的動作是整個魔術的關鍵。當觀眾正在寫字時，左手自然的將手中的卡片「翻過來」放在桌上。動作不需要太快，盡量輕鬆自然，沒有人會注意到這個小動作的。

⑬ 觀眾寫好之後，你拿起一疊卡片最上面的那一張。

⑭ 在上面寫下「8」。

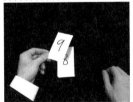

⑮ 然後按照順序，將「8」和「9」疊在整疊卡片上面。基本上，工作已經完成了。

⑯ 把整疊卡片拿起來，將最上面寫著「9」的卡片翻過來，展示背面也是「9」。然後將這張卡片放到桌上。

⑰ 翻開下一張，背面是「8」，放桌上。再下一張，背面是「7」……一直翻到「1」為止。剩餘的卡片放回口袋中。

席瑞爾的叮嚀

TIPS

① 這個魔術的程序頗為複雜，表演前最好自己多練習幾遍，臨場才不會出錯。

② 將整疊卡片翻面放到桌上的動作是整個魔術的關鍵，動作要不慢不快，從容大方，最忌諱偷偷摸摸、鬼鬼祟祟的進行。要知道，整疊卡片的兩面都是白色的，再加上所有人的注意力都在寫字的觀眾身上，不會有人注意到你的。

娛樂之都拉斯維加斯

只要有心，人人都可以是賭神

　　如果你的一生中只有一次出國的機會，不要懷疑，除了「拉斯維加斯」之外，沒有第二個選擇。這個位於美國內華達州的沙漠小城市，是我目前爲止去過最酷的地方，舉凡吃的、玩的、賭的、看的，只要你想得出來的娛樂項目，這裡一樣也不缺，而且品質絕對是世界第一，保證去了還想再去。

　　拉斯維加斯被稱爲「賭城」可不是浪得虛名的，不只機場中充滿了無數的吃角子老虎機臺，市區裡的賭場酒店更是巨大且誇張到了極點，每一間都有不同的主題，除了金字塔、巴黎鐵塔等造型之外，「幻象賭場(Mirage)」的門口會定時噴出壯觀的火焰，「金銀島賭場(Treasure

♣ 華麗壯觀的酒店，讓人目眩神迷

Island)」前會有大型海盜槍戰秀，「威尼斯酒店(Venetian)」內的天花板完全仿造真實的天空，讓人分不清身處何時何地。

　　在拉斯維加斯一定要做的兩件事，就是賭博和看秀。如果你對前者有興趣，那麼有兩件事情必須先確認，第一就是要年滿21歲，因爲內華達州的法律規定21歲才算是成

♣ 有許多免費雜誌提供各種表演訊息

年人，所以無論購買菸酒或賭博，都一定要到達這個年齡。再來，要確認荷包裡的銀子帶得夠不夠，這裡有太多遊客輸到連回家的旅費都沒有，所以不得不小心。這兩件事都確認過之後，你就可以學賭神坐在賭桌前摸戒指吃巧克力了。

　　我自己對看秀比較有興趣，這幾乎是我在拉斯維加斯所做的唯一事情。能夠在這裡表演的藝人或團體，都擁有世界最頂尖的水準；很多魔術師、歌手或是任何一種表演從業人員，都將拉斯維加斯的舞臺當成一生的目標，所以想要看世界上最好的秀，來這裡就對了。

　　在拉斯維加斯看秀，有一件事情要注意：一定要事先電話預約。熱門的秀幾乎每天爆滿，不預約很難會有位子。另外，下榻的酒店裡通常都有一些免費雜誌，像是「Today in Las Vegas」、「What's On」、「Tour Guide」等等，裡頭會詳細列出哪家飯店有什麼表演、價格、時間與注意事項。只要查詢這類雜誌，就不需要跑到路上一間一間看招牌了。

推薦幾個非看不可的秀

♣ 蘭斯波頓劇場的豪華場面

魔術大師—蘭斯・波頓(Lance Burton Master Magician)
蒙地卡羅酒店(Monte Carlo Las Vegas Resort Hotel & Casino)

　　每一個人都有自己的偶像，我當然也有。「蘭斯・波頓」在80年代及90年代，是全世界年輕魔術師共同的偶像，他的表演錄影帶從小到大我重複看過上千次，受到很大的影響。

　　他在1982年拿下了F.I.S.M世界魔術冠軍，成為第一位獲得這個獎項的美國人，曾經被稱為「20世紀最偉大的魔術師之一」、「世界上最性感的男魔術師」、「魔術界的貓王」、「魔術界的詹姆斯狄恩」等等，並且曾在許多國家領導人面前表演，例如英國女皇、美國總統、摩洛哥國王等等。

　　如今，他是拉斯維加斯最具代表性的魔術師。在這裡，無論是計程車看板、路邊海報、報章雜誌介紹，到處都可以看到他的照片。

　　在這蒙地卡羅酒店為他量身打造的豪華舞臺「蘭斯波頓劇院」中，不但可以看到華麗的大型魔術表演，也有各種精彩的歌舞及雜耍的串場，非常值得一看。
兩年前在現場觀賞完他的表演之後，經由他經紀人的介紹，到後臺跟他見面，是我最難忘的事情。親眼看到偶像，還跟他聊天，感動到眼淚都快飆出來了！

訂位專線：(702) 730-7160或(877) 386-8224
演出時間：星期二和星期六7:00PM及10:00PM；星期三到星期五7:00PM(星期日、一休息)
票價：樓下為美金72.55元，樓上為60.50元

太陽馬戲團—「O」(O-Cirque Du Soleil)
百樂宮飯店(Bellagio Hotel & Casino,Las Vegas)

　　這是我所看過最感動人心的表演之一。「O」在法文裡是「水」的意思，所以整場兩個小時的秀，都在一個巨大的水池上進行，由85位特技演員、游泳健將、潛水高手參與演出，配上絕美的燈光、感人的音樂，交織出令人心醉神迷、優美哀傷的夢幻世界。

　　我印象最深的是節目後半段其中一幕，一個小丑在水面上彈鋼琴時，連人帶琴慢慢沉入水中，最後水面恢復平靜，好像什麼事都沒發生過。這個場面讓我當場軟在椅子上，動彈不得。

　　這個秀1999到2005連續7年榮獲「拉斯維加斯評論誌」評選為最佳戲碼，觀賞人次已超過300萬人，如果到了賭城沒看過「O」，一定會成為人生中的遺憾。

訂位專線：(888) 488-7111或(702) 796-9999
演出時間：星期一到星期四7:30PM及10:30PM(星期一、二休息)
票價：依座位區域，分為美金99元、125元、及150元三種票價

太陽馬戲團 —「KÀ」(KÀ-Cirque Du Soleil)
米高梅金殿酒店(MGM GRAND, Las Vegas)

　　這又是一個太陽馬戲團讓人感動到飆淚的戲碼。「KÀ」指的是「火」，可想而知，整場秀使用了大量的火焰特效。它主要描述一場善惡對抗的慘烈戰爭，劇中演員以獨特的特技動作及變化多端的舞臺場景，衝擊所有觀眾的內心。

　　這齣劇碼耗資2億美金打造，使用了許多難以想像的舞臺設置，例如其中一幕整個舞臺竟然垂直轉成90度，所有的演員全部吊鋼絲在上面表演，實在匪夷所思。

訂位專線：(877) 264-1844或(702) 796-9999
演出時間：星期二到星期六7:30PM及10:30PM(星期日、一休息)
票價：依座位區域，分為美金99元、125元、及150元三種票價

太陽馬戲團—「Zumanity」(Zumanity-Cirque Du Soleil)
紐約紐約酒店(New York-New York Hotel & Casino, Las Vegas)

　　這是我非常喜歡的秀，是太陽馬戲團最特別的一齣戲碼，主要描述男女情欲及肉體交歡的快樂與美好，也有許多讓人出乎意料及捧腹大笑的橋段，極具娛樂性，最適合情侶一起觀賞。另外，如果我沒記錯，表演過程中好像有很「色」的場面，所以未成年不能入場。

訂位專線：(702) 740-6815或(866) 606-7111
演出時間：星期五到星期二7:30PM及10:30PM(星期三、四休息)
票價：依座位區域，分為美金69元、99元、及129元三種票價

藍人秀(BLUE MAN GROUP)
威尼斯酒店(The Venetian Hotel & Casino, Las Vegas)

　　這是拉斯維加斯的招牌秀之一，很難歸類，總之是一齣詭異又無俚頭的搞笑敲擊音樂秀。主角是三隻不說話的藍色人，用各種奇怪的素材例如水管、馬桶之類的東西敲擊出各式各樣的音樂。另外還會配合許多舞臺特效、聲光科技等等，場面非常HIGH。

　　秀的最後高潮是跟全場觀眾進行特別的互動，至於是什麼樣的互動，在這裡先不說，有機會自己去看。

　　訂位專線：(702) 740-6815或(866) 606-7111
　　演出時間：星期日到星期五7:30PM；星期六10:30PM
　　票價：依座位區域，分為美金71.5元、93.5元、及121元三種票價

瑞克・湯瑪斯魔術秀(Rick Thomas)
星塵酒店(Stardust Resort & Casino)

　　如果喜歡看魔術表演，這就是你絕對不可以錯過的精采好秀。在這一小時的節目中，曾獲全美舞蹈冠軍及全美魔術冠軍的瑞克，不但變出老虎、大鳥之類的動物，更與現場觀眾做非常精采的互動。更重要的是票價非常便宜，絕對不容錯過。

　　訂位專線：(702) 732-6325或(866) 888-3427
　　演出時間：星期一到星期六2:00PM及4:00PM(星期日休息)
　　票價：美金24.95元

美國 佛州邁阿密

國際魔術師協會年會

The International Brotherhood of Magicians
Annual convention Miami, FL

2006年6月7日~7月1日

MIAMI ◉

♣ 特別來賓之一凱文(Kevin Spencer)，前一陣子有來臺灣舉辦過大型售票表演。

♣ 大會手冊中的劉謙介紹

一般人聽到「IBM」，馬上會想到那家賺了很多錢的電腦公司；但魔術師聽到這三個字母，聯想到的卻是「International Brotherhood of Magicians(國際魔術師協會)」。這個協會的會員全是世界各地的魔術師，從1922年創立至今，會員人數已經超過15000人，全世界的分會也超過300個，是世界上最龐大的魔術師組織。

而IBM位於美國的總會，每年都會在美國各大城市舉辦盛大的年度大會，這是「世界三大魔術大會」之一，算是相當重要的盛事。2006年夏天，我受邀在佛羅里達州的邁阿密所舉辦的年度大會中擔任特別來賓表演。

♣ 本次大會的特別來賓名單

老實說，這是有史以來讓我最期待、最亢奮的一趟旅程，不但因爲受邀在本大會表演很榮幸，也不光是因爲演出酬勞頗豐，而是因爲地點在「邁阿密」。

被警察追著滿街跑的瘋狂搶匪、海灘旁養眼的性感辣妹、滿嘴拉丁話的西班牙佬、以及比屏東還多椰子樹，我心中的邁阿密大概就是這麼一回事(好萊塢電影都是這樣演的)。能夠受邀到這個充滿陽光、沙灘、比基尼的好地方工作，實在羨煞了許多同行，難怪總是有小朋友告訴我：「我長大也要當魔術師」。

♣ 邁阿密海灘的碧海藍天

在這五天四夜的魔術大會中充滿了令人頭昏腦脹的各種節目與行程，光是魔術師講座就將近二十個，白天的近距離魔術秀，晚上的國際舞臺魔術秀，近距離魔術比賽，舞臺魔術比賽，還有一堆奇怪的座談會、展銷會、酒會等等有的沒的會，只可惜我身爲「懶惰派」的魔術師，除了晚上的國際魔術秀必看之外，每天幾乎只是跟各國魔術師朋友在市區觀光，或是在會場閒聊哈拉，現在想想還真有點後悔沒有好好把握難得的學習機會呢。

♣ 奧林匹亞歌劇院─從舞臺看觀眾席

♣ 奧林匹亞歌劇院─從觀眾席看舞臺

奧林匹亞歌劇院

　　這次的表演場地「奧林匹亞歌劇院(Olympia Theater)」是我所站過最漂亮、最華麗、最高級、最古老的舞臺，它是一間有百年歷史的古老劇場，在邁阿密非常有名。許多世界知名的演藝人員都曾經在這裡表演過，例如上個月世界三大男高音的「帕華洛帝」就在這裡演唱。

　　進入這間劇場，會有一種自己是中古世紀歐洲貴族的錯覺。這裡的內部富麗堂皇到令人難以置信，四處精美的雕刻與壁畫不說，光是天花板就是一幅巨大的夜空，有著閃爍的星星及晚霞。所有的舞臺設施都是隱藏式的，也就是說在觀眾席完全看不見那些一般舞臺上常見的燈光、鐵架等等影響美觀的東西。這種特殊設計，據說是美國一位著名設計師的作品。

　　幾乎全美國稍微正式一點的劇場都會有一個規定：舞臺上的演員如果要使用「火」，無論大火或小火，總之絕對不能夠在舞臺的「中隔幕(Fire Curtain，就是位於舞臺正上方的升降布幕)」前面點燃，即使只是點根火柴，也必須在幕的後面進行。這是因為萬一出了任何意外，火勢一發不可收拾時，只要將中隔幕降下，就可以防止延燒到觀眾席。

　　說真的，關於這點其實我相當不欣賞，因為我的表演常使用到一些火光特效，總是被要求在中隔幕後面表演，這對喜歡離觀眾近一點表演的我來說，總覺得震撼力會大打折扣。不過雖然我每次都會抱怨一下，美國人對這方面可是很堅持的喔。

　　　　♣ 劉謙：「可不可以讓我在前面一點的地方表演啊？」
　　　　舞臺總監(Dale Hindman)：「沒有辦法喔。」

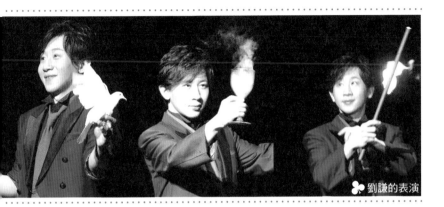

🃏 劉謙的表演

國際魔術秀

本次大會我被安排在第二天的「國際魔術秀（International Gala）」擔任開場表演。其他同臺的魔術師還有德國的「魔術裁縫師—朱利亞·弗拉克（Julius Frack）」、「將將兄弟（Junge Junge!）、阿根廷的「奇幻（Fantasio）」、美國的「阿爾多·柯倫比尼（Aldo Colombini）」，以及夫妻檔「大衛與丹妮雅（David and Dania）」。

🃏 大衛與丹妮雅

其中值得一提的是整場秀的結尾「大衛與丹妮雅」節奏快速的瘋狂變裝術。這對夫妻有夠厲害，許多臺灣的朋友都曾經在網路上看過他們在NBA球賽擔任開場表演的影片。整整八分鐘，這對夫妻不斷瞬間變換身上的衣服，配合華麗的舞蹈動作，讓所有在場的觀眾受到超強烈的震撼。不但如此，他們的表演前後左右三百六十度都沒有任何破綻，所以就連在後臺觀賞的其他魔術師及工作人員都一樣目瞪口呆。

我當天的表演非常順利，雖然表演前異常緊張，不過或許是因為表演場地實在太漂亮，或者美國觀眾實在太熱情，總之我在舞臺上亢奮得無法抑制。這個晚上，開場的「我」及結尾的「大衛與丹妮雅」是唯一獲得全場起立鼓掌的兩組表演者，讓我再一次在美國的舞臺上感動到超沒力。

傑克‧柯達爾(Jack Kodell)

我小時候曾經讀過一篇國內魔術月刊的文章，文章中介紹了一位偉大的傳奇魔術師，他在六十多年前自創了一套從來沒有人表演過的魔術，不僅轟動了當時歐美各國的夜總會、劇場及皇室貴族，甚至改變了魔術的歷史。他的名字叫做「柯達爾(Kodell)」。

♣ 柯達爾給我的簽名照

你可能曾經看過，舞臺上的魔術師將「小圓球」靈活的玩弄於股掌之間，一下子出現，一下子消失，一下子變色等等；或是夾在手指之間的球不斷增加，到最後滿手都是球。這個被稱為「Billiard Ball Manipulation」的魔術手法，自古以來有無數的人表演過，但這位柯達爾先生表演這個魔術時，使用的可不是那些硬梆梆的小圓球，而是活生生的「小鸚鵡」。

♣ 像粉絲一樣跟大師合照

他將小鸚鵡憑空變出在手指之間，然後兩隻、三隻、四隻……就像一般魔術師手中的球一樣不斷增加。他還讓這些小鸚鵡表演「印度繩」魔術：桌上的繩子緩緩向空中升起，小鸚鵡沿著繩子慢慢爬到頂端，接著他用一條小絲巾將小鸚鵡蓋住，此時火光一閃，繩子掉下來，空無一物的絲巾掉落在地板上，小鸚鵡不知所蹤。

柯達爾是第一位用「鳥」來當作主題表演魔術的人。他在歐洲各國巡迴表演時，受到伊麗莎白女王極度的讚賞，甚至娶了當時英國著名的女明星為妻，風光到不行。不過他退休之後隱居在鄉下，再也不曾出現在任何公共場合。我一直以為他應該已經不在人世了，沒想到在本次大會中，他竟然也受邀舉辦了一場研習會講座。這場講座是以專訪的形式進行的，八十歲的柯達爾與妻子坐在臺上與主持人聊天，不但談到了自己的經歷、多年的心得、在人生路上難忘的回憶及好友等等。最後現場播放了他年輕時的完整表演片段，結束後，全場的觀眾起立鼓掌，每一個人都深受感動。

魔術學院的**校長 戴 爾 沙 瓦 克**

Dale Salwak

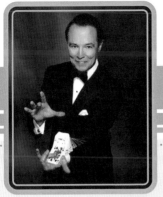

戴爾·沙瓦克堪稱對當代魔術界影響最深遠的魔術師之一，他所領導的查貝茲魔術學院(Chavez Magic College)孕育了許多最頂尖的魔術大師，例如美國拉斯維加斯排名第一的「蘭斯·波頓(Lance Burton)」，鴿子魔術的始祖「詹寧·布魯克(Channing Pollock)」等等。

第一次親眼見到他本人時，我徹底了解什麼是「氣質」。無論臺上臺下，他總是渾身充滿紳士氣息，使他被封爲「The Gentleman of Magic(魔術界的紳士)」。

戴爾的表演風格及內容相當古典，也就是溫溫慢慢的表演一些撲克牌、絲巾之類被一般人視爲「老把戲」的東西；但只要你看過他的表演，就會明白「老把戲」一旦發揮到最高境界有多麼撼動人心。他曾經獲得兩次美國好萊塢「年度魔術師(The Magician of the year)」的殊榮，以及兩次的「年度最佳研習會講師(The Lecturer of the year)」；他在世界各地無數著名的劇場及俱樂部表演過，其中包括拉斯維加斯的「凱薩宮(Caesar's Palace)」，法國巴黎的瘋馬夜總會等等。倫敦時報對他的評論是：「Dale Salwak doesn't just do magic; he is magic.(戴爾·沙瓦克不只是變魔術，他

本身就是魔術)」。

據他的說法，他開始對魔術產生興趣是在5歲那一年。有一天，一位住在他家附近的魔術師爲他表演了幾個小魔術，從那個下午開始，一直到將近六十年後的今天，他沒有一天不想著魔術，深陷在這個奇妙的世界而無法自拔。

他從10歲就開始「接CASE」，收取一些費用，在其他小朋友的生日party中表演。求學過程中，他不但精益求精的磨練自己的技術及經驗，也廣泛吸收各種知識。他在南加大取得了英國文學博士學位，出版了23本散文及其他的文學著作，1987年獲得南加大傑出校友獎。他也精通古典與現代鋼琴演奏、踢踏舞、爵士舞等等。(這……是人嗎？)1978年他接任查貝茲魔術學院校長一職，並且在世界各地舉辦講座，爲培育下一代的傑出魔術師而努力。我曾經有兩次機會聆聽他的魔術講座，學習了許多舞臺表演的觀念及技巧，獲益良多。

我等不及要讀這本書了
戴爾·沙瓦克恭喜你

| Dale Salwak的網站：http://www.dalesalwak.com |

201

戴爾 魔術教室
Magic Lecture

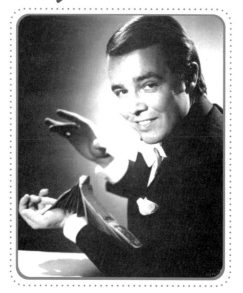

連算命大師都要伏首稱臣

百發百中猜牌術
Brain Scan

這是一個簡單但效果好的魔術典型，
如果你懶得練習魔術手法，沒時間做道具，
那麼這個魔術就是為你而存在的。

效果EFFECT

① 先將手上的撲克牌洗一洗。

② 請觀眾將牌分成五堆。

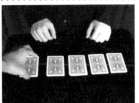

③ 就是這樣子。

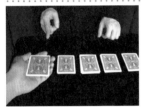

④ 請拿起最左邊的這一疊牌。

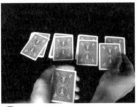

⑤ 從手上的這一疊牌中,各發一張到其餘四疊牌上。

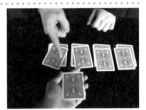

⑥ 現在,我轉過身去,請將手上這疊牌的最上面一張偷偷記住。

⑦ 觀眾:「嗯……記住了。」

⑧ 好,現在請將所有的牌隨意疊成一堆。

⑨ 觀眾:「好了。」

⑩ 現在我要開始感應你剛才所記的牌……

◆2

⑪ 方塊二!沒錯吧。

203

解 說 EXPLANATION

〔道具〕：撲克牌一副。
〔準備〕：

表演前，事先將整副牌的第「五」張偷偷記住。這裡假設是「方塊二」。

〔表演〕：首先要在觀眾面前洗牌，但是不能更動第五張牌(方塊二)的位置，所以請按照以下方式進行。

① 將整副牌「正面」向上拿在左手。

② 右手從牌的「中間」抽出一部分。

③ 左手再抓下右手牌的頂部約5張左右的牌，重疊在左手的牌上。

④ 重複以上的動作，左手不斷從右手抓牌，就像一般的洗牌動作一樣。

以上的動作，稱為「假洗牌(False Shuffle)」，事實上，整副牌的頂部順序幾乎沒有變動。如果你高興，可以多做幾次。

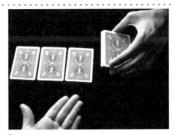

⑤ 請觀眾將牌從左到右分成五堆。

⑥ 請注意最上面的五張仍然保持原來的位置。

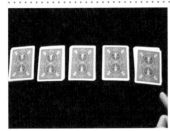

⑦ 這時「方塊二」應該是在最右邊第五張的位置。請觀眾拿起這一堆。

⑧ 請對方從手上牌堆的「最上面」各發一張在其餘四堆上面。

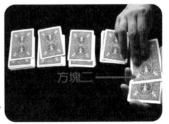

⑨ 請觀眾記住現在手上拿著的牌最上面的那一張。這張牌一定是「方塊二」。

接下來，不動聲色的請觀眾將所有的牌合成一堆，然後經過一番裝神弄鬼的「感應」之後，再說出觀眾心中所想的牌(方塊二)。

戴爾的叮嚀

TIPS

① 這個魔術的原理看起來非常簡單，但是真的不容易被看出來，重點是要讓對方不知道自己記的是整副牌最上面的第五張，所以在整個過程中最好多說些話，分散觀眾的注意力。

② 最後，感應的過程可以加一些自己的演技，讓整個表演更好玩。

我現在正坐在這電腦前寫你手上這本書……

後記

　　一年前決定要寫這樣一本書時，完全沒有料想到過程會如此艱難，因為除了我自己的部分之外，書裡還包括了許多其他魔術師的介紹及魔術教學；恐怖的是，所有的魔術師(包括我自己)都很忙，以致於我每天被出版社催稿，我則是跟其他魔術師催稿……

　　還記得我在上一本書的後記中提過，因為寫書實在太辛苦，所以決定寫完第二本書之後就要「封筆」，從此專心從事表演工作；沒想到不知不覺，第三本書就出來了(就是你手上這一本)。我想，只要大家願意繼續支持，我就必須咬牙繼續寫下去(含笑帶淚中)！

　　最後，再度感謝所有幫助我完成這本書的朋友們，謝謝大家為這本書提供寶貴的意見、幫助、與鼓勵。沒有你們的協助，這本書不會出現在這世上！

這兩個爛到不行的箱子跟我跑遍了世界各地，現在宣告壽終正寢

台北簽書會

與日本家喻戶曉的喜劇魔術師瑪奇司郎(マギー司郎)

名古屋市立劇場的後臺

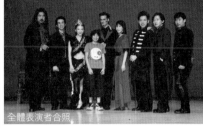
全體表演者合照

收藏的各國魔術書籍

化妝室

2003年香港荃灣大會堂「The International Young Wizard Stars Showcase」

在「美鳳有約」節目中，生平第一次收案

大陸中央電視台節目

與大衛在節目中專訪

日本的美女Fans

與活生生的鸚鵡

收藏的各國魔術相關錄影帶

13歲時在校長的七十大壽慶生會上表演

新視野NW040

劉謙的魔法簽證

作　　者　劉　謙
總　　編　林秀禎
編　　輯　楊惠琪
美術設計　草本分子
出 版 者　英屬維京群島商高寶國際有限公司台灣分公司
　　　　　Global Group Holdings, Ltd.
地　　址　台北市內湖區洲子街88號3樓
網　　址　gobooks.com.tw
電　　話　(02) 27992788
電　　傳　出版部 (02) 27990909　行銷部 (02) 27993088
郵政劃撥　19394552
戶　　名　英屬維京群島商高寶國際有限公司台灣分公司
初版日期　2006年9月
發　　行　高寶書版集團發行 / Printed in Taiwan

國家圖書館出版品預行編目資料

劉謙的魔法簽證 / 劉謙著. -- 臺北市：
高寶國際, 2006[民95]
　　面　；　公　分 . -- (新 視 野 ； N W 0 4 0)

ISBN 978-986-7088-87-1(平裝)

1. 魔術

991.96　　　　　　　　　　　　　　95015535